手機攝影
必學BOOK

用OX帶你學會拍人物、食物、
風景等情境照片

MOBILE
PHOTOGRAPHY

智慧型手機普及，功能進化了，拍照指令簡單到剩下一個快門鍵，簡單上手，讓許多人忘記了手機內建功能，本書主要目的就在提供手機功能指引，先認識自己的手機，上手了，就可以把攝影，發揮到淋漓盡致。

於是本書從手機攝影功能開始介紹，第一、二章先讓讀者認識手機攝影的基本原理，光圈、快門、感光度在手機攝影中有甚麼不同，相機介面裡對焦、曝光如何操作，各種不同的手機鏡頭的差異，知道了差異，知道了自己手機鏡頭的特性，發揮效用就不難了。

基本原理與認識相機介面後，第三章中設定幾個主題，例如人像、食物、小物、花卉……等，用攝影中可能常遇到的問題比較、研討，用照片示範攝影的較佳方案，提供大家不同的攝影主題，淺顯易懂的拍攝技巧，也算是第一、二章閱讀後的綜合演練。

如何修正瑕疵，讓照片進入自己的想像，成為一張獨一無二的作品。手機內建修編輯軟體可以運用，我認為，最懂你的照片的，還是你的手機的編輯軟體，用它來修正圖片應該足夠的。

喜歡攝影，看完了這本書，希望讀者們遊刃有餘；喜歡攝影，多認識自己手機攝影的功能，一定可以拍出好作品；喜歡攝影，不侷限於手機還是相機，我相信一機在手都可以拍出好作品。

婚禮攝影師

魏三峰，1967 年出生於嘉義，高中開始喜歡攝影，軍旅 22 年後從事婚禮攝影逾 500 場次，熱愛人文攝影，任教於民雄文教基金會，開設「人文攝影與生活旅行」攝影課程，以此課程計畫以 10 年的時間，紀實嘉義 500 個聚落。

家住農村，常以農民、聚落為主題，拍攝農村景緻。2017 年曾辦理過「菸草最後的冬天～田野攝影展」，首創在田野間菸辦理攝影展，獲得廣大迴響。

| 學歷 | 政治作戰學校大眾傳播科、中國文化大學新聞研究所畢業 |
| 經歷 | 婚禮攝影師／民雄文教基金會人文攝影課程講師／奮鬥月刊、勝利之光、吾愛吾家刊特約記者（2002-2015）／空勤隊隨機攝影師 |

Table of
CONTENTS 目錄

01 攝影觀念與技巧運用
CHAPTER
Photography Concepts & Techniques

02 CHAPTER 關於手機攝影
About Mobile Photography

03
CHAPTER

各式主題的拍攝練習
Shooting Exercises On Various Themes

04 附錄
Appendix

01

攝影觀念與技巧運用

Photography
Concepts &
Techniques

攝影三要素
THREE ELEMENTS OF PHOTOGRAPHY

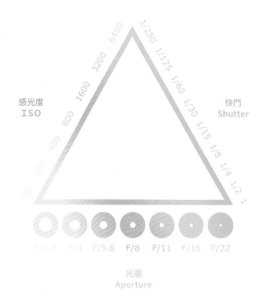

如何準確的運用光線，在攝影這門藝術中，是相當重要的一環，所以該如何控制曝光量成為主要課題。

「曝光」是指打開快門後，光線透過鏡頭，進入感光元件進行感光程序，直至關閉快門，整個過程就稱為曝光，曝光有三種結果：過度曝光、正常曝光與曝光不足。

曝光量的控制，主要是依據三大要素──光圈（F）、快門與感光度（ISO）的數值改變而有所差異。

光圈（F）指的是「光線進入的多寡」、快門指的是「光線進入的時間裝置」而感光度則是代表「對光線接收的敏感程度」。以下將會分成三個部分，分別解析光圈、快門與感光度（ISO）。

三大要素	定義
光圈（F）	光線進入的多寡。
快門	光線進入的時間。
感光度（ISO）	感受強、弱光線的能力。

▌光圈

<u>001</u> 什麼是光圈
COULHIN

　　光圈像是相機鏡頭的眼睛，在相機符號中，通常會以「F」表示。它是由多塊葉片所組成，藉由葉片的縮放，形成不同大小的孔洞，而接收光量的多寡，會依據孔洞的大小有所變化，進而影響照片細節與品質。（註：手機相機的光圈為圓形小孔。）

- ◆ 手機與相機的光圈差異

　　手機基本上都是以「大光圈」的設計為主，無法任意變更 F 數值，除了少數多鏡頭機型內建的專業模式或是使用 App 調整以外，多為固定值；而相機則是能依照個人需求調整與設定光圈的數值大小。另一個差異則是手機的光圈與相機的光圈在使用上、計算方式等模式有很大的差異。

<u>002</u> 光圈數值與進光量的關係
COULHIN

　　經由葉片縮放所產生的孔洞，在相機介面上，會以數值的方式呈現，方便設定開口大小。在一般相機鏡頭中，常見的光圈數值包含 F/1.4、F/2、F/2.8、F/4、F/5.6、F/8、F/11、F/16、F/22、F/32 等。

　　當孔洞張大時，能接收較多的光線，形成大光圈，在相機中呈現的 F 數值較小；反之，當孔洞縮小，進入的光線減少，形成小光圈，F 數值會較大。

　　為什麼數字愈大光圈愈小，因為 F 值中的 1.4、2、2.8……32，這些數字是分母，也就是說進光量標示為 1/1.4、1/2、1/2.8……1/32，這樣就能明白，數字愈大，為什麼光圈愈小了。

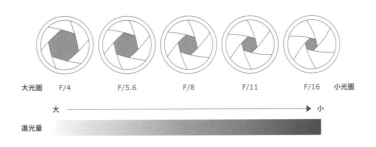

003 對焦與焦平面

無論手機與相機都有對焦的功能，當完成對焦，影像在相機感應器上的焦平面，是虛擬的數位訊號，而在被拍的影像端來說，對焦點與感應器平行的這個平面，叫做「焦平面」。

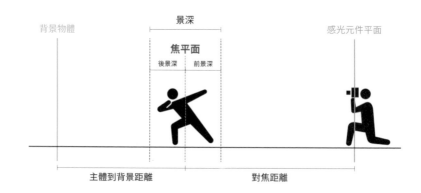

004 光圈與景深的關係

◆ 什麼是景深

位在「焦點上」的物件，也就是位於焦平面上，而在焦平面上的物件一定是清晰的，在焦平面前後一定範圍內的物件，也會是清楚的，至於清晰度的範圍，就稱為「景深」，分為前景深與後景深。

◆ 景深的特性

景深的範圍愈窄，表示清晰愈淺；反之，當景深的範圍愈寬，代表清晰愈深。

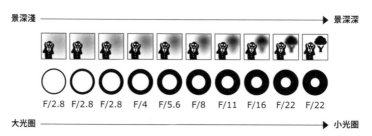

◆ 淺景深和深景深的差異

　　使用大光圈時，只有對焦處周圍清晰，稱為「淺景深」，其背景很容易形成散景效果，使用小光圈，清晰的範圍會變多，稱為「深景深」。

005 大光圈和小光圈的比較

◆ 大光圈特性

① 增加光線進入，使照片變亮。

② 快門變快，能捕捉到瞬間移動的畫面，可拍攝賽車或奔跑中的動物等。

③ 景深變淺，將背景虛化，能凸顯主體、簡化背景或製造氛圍。

◆ 小光圈特性

① 減少光線進入，快門變慢，可拍攝流水、煙花、車流軌跡等。

② 使光呈現散射狀態，可拍攝太陽、路燈等。

③ 景深變深，主體外的物件也不會模糊，能維持照片清晰度。

	光圈大	光圈小
F 數值	小	大
快門速度	快	慢
背景	模糊	清楚
對焦	比較不容易對焦	容易對焦
景深	淺	深
拍攝對象	人像、花卉、動態物件、小物、裝飾、擺設、近景，或是在昏暗情形，手持拍攝夜景、星空。	風景、鳥瞰圖、遠景。（註：搭配廣角鏡頭使用，照片構圖會更廣闊。）

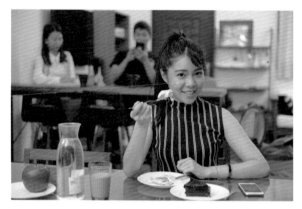

人像拍攝。（註：大頭照比全身照更易製作淺景深，或美化效果。）

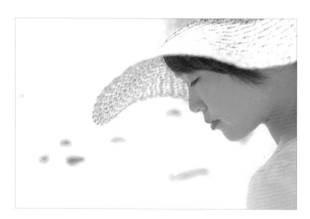

修飾背景。

呈現意境。

小光圈實際應用

風景照。

街景拍攝。

快門

001 什麼是快門
COULMN

　　快門像一扇窗，在相機符號中，通常會以「S」表示。打開時，光線會進入相機，照射到感光元件，形成影像，而光線通過的時間長短，會影響畫面的呈現。（註：由於空間結構的限制，手機沒有實際的「快門」，打開手機相機時，鏡頭直接取景，光線進入感應器中。而手機的快門速度就是感應器「截圖」的時間。）

002 什麼是快門速度
COULMN

　　將快門開啟後，到關閉的時間（曝光時間），就稱為快門速度，在相機符號中，通常會以「SS」表示。當快門愈快，表示光線進入時間短，照片愈暗；反之，快門愈慢，代表光線進入時間長，照片愈亮，並且，快門速度也與照片模糊度有關。

快門速度	快	慢
光線進入時間	短	長
照片亮度	愈暗	愈亮
照片是否模糊	速度快，不易模糊	速度慢，增加晃動可能性，易模糊，可架設腳架輔助。（註：快門速度低於 1/60 秒，就有手震風險。）

003 快門速度與數值的關係

在相機介面上，快門速度會以數值的方式呈現、以秒為單位，方便設定快門速度。快快門的 SS 數值較小，慢快門的 SS 數值較大，在一般相機鏡頭中，常見的快門速度數值包含 1 秒、1/2 秒、1/4 秒、1/8 秒、1/15 秒、1/30 秒、1/60 秒、1/125 秒、1/250 秒、1/500 秒、1/1000 秒等。（註：在一般手機的相機介面上，無法變更 SS 數值，少數多鏡頭機型內建的專業模式除外。）

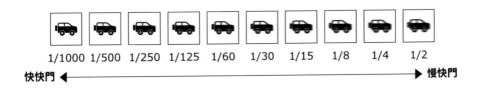

004 如何選擇合適的快門速度

在日照充足的環境下，通常會使用快快門，避免過多光線進入，造成照片過曝，出現死白的狀況，不過若要在光線充足的情形下使用慢快門拍攝，就需要使用「減光鏡」來降低光線進入量。在室內或是陰天、黃昏、夜晚，光線較微弱的時刻，則會選擇慢快門，增加光線進入的時間，使照片獲得正常曝光。

005 快門速度與光圈的關係

◆ 高速快門（快快門）

高速快門主要用來拍攝物件移動的「瞬間」畫面，須注意的是，使用高速快門，進光量變少，所以必須將光圈調大，增加光線進入量。可透過高速快門捕捉到運動會選手奔跑、玩耍中的小孩、跑動中的動物、行駛中的汽、機車，或是拍打浪花等瞬間畫面。

◆ 慢速快門（慢快門）

慢速快門主要用來拍攝物件「移動」的軌跡。需要注意的是，使用慢速快門，進光量變多，所以必須將光圈調小，減少光線進入量。可透過慢速快門拍攝到瀑布細流、夜景、星空、煙花或是車流等移動畫面。（註：若在手機相機光圈值固定的情況下，要使用慢快門拍攝時，大光圈加上慢快門會使照片過曝，須使用減光鏡降低光線進入量。）

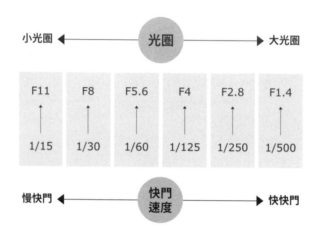

上圖為光圈數值和快門速度的關係，若光圈數值 5.6，搭配 1/60 的快門速度的照片為正常曝光，所以不管是以大光圈增加快門速度，或是以小光圈放慢快門速度，拍攝出的照片都會是正常曝光的狀況，只是搭配的數值不相同。然而快門與光圈，已因相機的進步，已不受傳統相機級距的限制。

快快門實際應用

移動物件的瞬間畫面：快門速度 1/5495 秒。

慢快門實際應用

記錄移動軌跡：快門速度 15 秒。

感光度

<u>001</u> 什麼是感光度
COULMN

感光度是指「對光線接收的敏感程度」，在相機符號中，通常會以「ISO」
表示。

<u>002</u> 感光度與數值的關係
COULMN

在相機介面上，感光度會以數值的方式呈現，方便設定感光度。在一般相
機鏡頭中，常見的感光度數值包含 100、200、400、800、1600 等，皆為 2 的
倍數相乘後的結果。

感光度數值愈大，表示相機對於光的敏感度愈好；反之，當感光度數值愈
低，相機對光的敏感度會愈差。（註：在一般手機的相機介面上，無法變更 ISO
數值，少數多鏡頭機型內建的專業模式除外。）

不同感光度的對照圖：

ISO100。

ISO200。

ISO400。

003 感光度與畫質的關係

在拍攝照片時，調整感光度的數值，不僅會影響照片明暗度，也會影響畫質的優劣。使用高感光度拍攝照片，放大後會發生畫面顆粒感變重的情況，畫質會下降；反之，感光度愈低，照片的畫質就會愈好。

感光度	照片亮度	照片畫質
高	明亮	畫面顆粒感變重，畫質差
低	暗沉	優良

不同感光度，將畫面放大後的畫質對照圖：

ISO 100

ISO 800

ISO 1600

低感光度 ◄————————————————————————► **高感光度**

ISO 50　ISO 100　ISO 200　ISO 400　ISO 800　ISO 1600　ISO 3200　ISO 6400　ISO 12800　ISO 25600

低感光度 ◄————————————————————————► **高感光度**

004 運用光圈調整亮度

若需要調整拍攝的亮度時，有兩種解決方法，分別是固定快門，縮放光圈，以及固定光圈，調整快門速度。

◆ 方法一：感光度與光圈

快門速度固定後，將光圈縮小，同時，感光度的數值也要提升。由於光圈數值愈大，進光量會愈少，所以需要提高感光度，來彌補光線的不足。

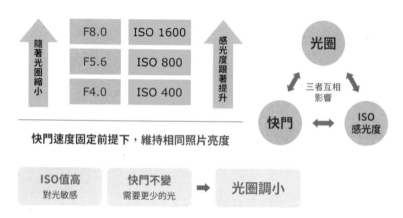

◆ 方法二：感光度與快門速度

第二種方法，是光圈數值固定後，將快門速度提高，同時，感光度的數值也要提升。由於快門速度愈快，進光量會減少，所以需要提高感光度，來彌補光線的不足。

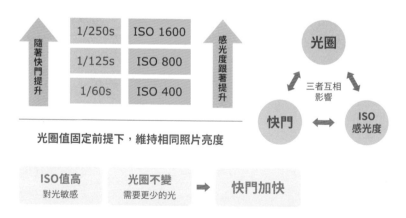

構圖技巧介紹

INTRODUCTION TO COMPOSITION TECHNIQUES

　　開始進行拍攝前，須了解「構圖」技巧，也就是須先決定拍攝的物件，要出現在畫面中哪一個位置，可以讓照片呈現最完美且比例平衡的樣子。（註：構圖法僅為拍攝參考。）

■ SECTION **01**

三分法構圖

　　又稱「九宮格構圖法」，是最常見也最基本的構圖方法。將畫面區分成九等分，將拍攝主體擺在其中一個交叉點上或是線條上即可，讓照片增加穩重感。（註：在手機開啟格線功能後，即可使用。）

■ SECTION **02**

四分法構圖

　　為三分法構圖的進階版，將畫面區分成十六等分，將拍攝主體擺在其中一個交叉點上或是線條上即可。由於拍攝主體靠近照片邊緣，可以營造更多的空間氛圍與遼闊感受。

21

▍對稱式構圖法

　　透過對稱展現和諧的感覺，
許多的建築物設計成對稱概念，
就是因為這個原因。也可在夜晚
時拍攝水中的倒影，與地面的風
景形成對稱感；或是將物件擺放
呈現對稱，就是對稱法的運用方
式。

▍對角線構圖法

　　利用對角線讓照片更加活
潑、生動，增添畫面感，再加
上，對角線將畫面分成兩個部
分，也豐富了想像空間。

▍中心式構圖法

　　適合用於拍攝風景、寵物與
人物，特色是可以讓人在看到照
片的瞬間，就知道照片主體的位
置，同時也有凸顯主體的效果。

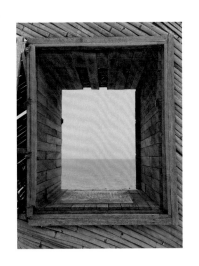

SECTION 06

框架式構圖法

不僅可以呈現拍攝的環境,增加空間感,
透過框架呈現,還可以讓照片更有層次感,更
能凸顯主體,以提升照片的有趣程度。

SECTION 07

曲線構圖法

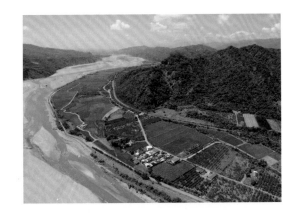

適用於拍攝彎曲的線條,用
曲線構圖法拍攝,更能呈現出線
條蜿蜒與壯闊動感的感覺。

SECTION 08

留白構圖法

在畫面中適當的留白,可以
製造意境與氛圍,增加想像的空
間,而不同的留白面積,也會產
生不同的效果。

拍攝角度介紹

INTRODUCTION TO SHOOTING ANGLE

最基本的拍攝角度有平拍、仰拍與俯拍,使用的拍攝角度不同,在畫面的呈現上也會不同。所以在拍攝前,可先選擇適合主體的拍攝角度,以凸顯照片的效果與特色。

SECTION 01
平拍視角

在生活中最常使用到的角度,指手機與拍攝物件處在同一個水平位置,並維持平行的角度拍攝。使用平拍視角,可以容納的物件數量較多,更可以給人比較安心、穩定的感覺,最符合人體的觀看視角。

仰拍視角

在拍攝高處建築物或是天空時較常使用到的角度,指手機的拍攝角度低於拍攝的物件,由低角度往上進行拍攝。使用此視角拍攝,可以凸顯雄偉、壯闊的狀態,若是套用在人像拍攝,則會展現修長的身形。

俯拍視角

適合拍攝路邊的花草、影子等較小的物件,指手機的拍攝角度高於拍攝的物件,由高角度往下拍攝,現在許多人在社群網站上傳的美食照片,大多會使用俯拍視角拍攝。

光線運用技巧介紹

INTRODUCTION TO LIGHT APPLICATION SKILLS

光線在拍攝照片中，扮演最重要的角色，而光線的來源主要有自然光源和人工光源兩種途徑，也可適時的運用輔助光源，讓光線投射在需要的位置上。

SECTION 01

自然光源

自然光源就是太陽光，也是大家在拍攝時最常使用的光線，因為平常不會另外攜帶光源，或是根本沒有購買器材，所以，太陽光成為最基本的光線來源。

使用太陽光拍攝，需要注意光線的方向，有順光、側光與逆光三種主要光線。以下內容將分別說明三種光線的應用。

① 順光

當手機的鏡頭與光線的方向相同，在拍攝時，光線從拍攝者的後方進入，光直接照射到拍攝主體，所以相機能吸收到充足的光線。運用順光拍攝照片，不僅顏色飽和、亮度足夠，色彩會看起來更鮮豔，是拍攝風景與人像時，適合使用的光線。

而在室外運用順光拍攝時，若是拍攝人像，要特別留意站的位置，避

室外。

免因為光線刺眼，產生眼睛不舒服的情況。再加上，因為陽光在拍攝者的後方，容易將影子也拍進照片中，在拍攝時須多加注意。

　　在室內運用順光拍攝時，由於光線透過窗戶照射，已經將光線的強度減少，所以，在室內拍攝人像時，較不會有刺眼的感覺。

② 側光

　　光線從拍攝者的側邊進入，在拍攝時，有一半的光線照在拍攝主體上。利用側光拍攝照片，產生陰影，可以增加照片的立體感，是人像攝影常使用的攝影技巧，也是較常見、較易使用的光線。

　　在室外運用側光拍攝時，照片不易過曝，且可以讓照片產生更強烈的明暗對比，人像側面輪廓會更突出。不過，要注意光線的角度或拍攝位置，是否會造成臉部的陰影過多。

　　在室內運用側光拍攝時，由於光線柔和，能呈現更好的立體感，讓照片更有層次感。

室內。

室外。

室內。

③ 逆光

　　當手機的鏡頭與光線的方向相反，在拍攝時，光線從拍攝主體後方進入，光直接照射到鏡頭，會造成主體背光的情況，可以營造另一種照片的氛圍。運用逆光拍攝照片，也可以增加照片的立體感，但與側光不同的是，逆光可拍攝出的效果有以下三點：

　　◆ 凸顯臉部輪廓。

　　◆ 柔化臉部五官。

　　◆ 拍攝剪影。

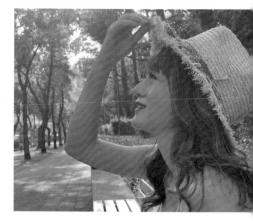

室外。

　　在室外進行逆光攝影，無論天氣陰晴都可以運用在拍攝上，而逆光的界定，主要是被攝主體後方比正面光強，都可以稱為逆光，但如果是正午的陽光，直接從頭頂往下照射，則稱為頂光，與逆光的光線表現不同。

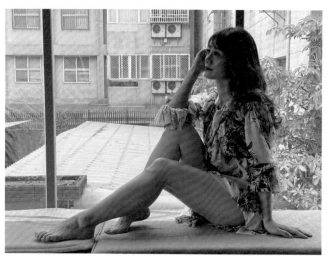
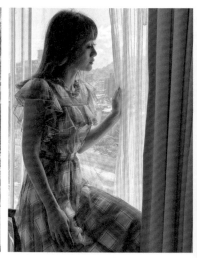

室內。

　　在室內運用逆光拍攝時，須注意拍攝的角度，避免發生背景過曝或整體曝光的狀況，將使成像模糊。也因正逆光對比強烈，所以可以透過角度調整，運用側逆光或高角度，改善逆光過強的問題。

人工光源

當自然光源不充足需要更多光源時，可以運用人工光源補光。以下將介紹三種人工光源的使用方式，市面上販售的人工光源種類有很多，可視需求購買或自行製作。

① **燈箱**（註：燈箱中 LED 光源，由前方打燈，是選項之一。）

使用燈箱拍攝的優點有以下三點：

- ◆ 體積小、方便攜帶。
- ◆ 不受拍攝環境影響，即使是在不同時間，也可以拍攝出一樣的照片，因為光源固定不動。
- ◆ 適合拍攝小物與商品照。

不過，攝影燈箱分很多種類，從大小的分別，到材質、燈條位置、顏色、亮度的差異，在購買時須多加注意，以挑選適合的類型。（註：可自行製作簡易燈箱，利用紙箱與白紙，或是將珍珠板組合後架設燈具。）

使用燈箱拍攝的視角。

未用燈箱拍攝。

已用燈箱拍攝。

② 劍燈

　　為攝影燈的其中一種類型，使用劍燈拍攝的優點有以下四點：

- ◆ 體積細巧、方便攜帶，不會造成收納困擾。
- ◆ 使用方法簡單。
- ◆ 可任意調整光線角度。
- ◆ 拍攝範圍更廣，像是人像、小物、商品等類型，都可以使用劍燈拍攝。

使用劍燈拍攝的視角。

未用劍燈拍攝。

已用劍燈拍攝。

　　但須注意不同種類與型號的亮度與色溫可能會不一樣，在挑選時，要特別留意是否符合自己的需求，另還須注意燈架是否要另外購買，因有一些廠商會附贈。

③ 環形燈

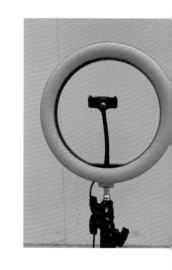

　　攝影燈的其中一種類型，須注意不同廠牌、型號的環形燈大小、亮度與功能都會有差異，有些可以自行調整光線明暗與色溫，在挑選上要特別留意。完成架設後，只要將手機或相機架設在中間後即可使用，相當方便，是直播使用者與網美們幾乎必備的工具，不管是用來拍攝人像或是小物都很適合。（註：可購買 LED 圓形燈管與插頭，自行製作環形燈，但是亮度固定無法調整明暗，白平衡也不一定符合需求，可視燈管 K 值而定。）

使用環形燈拍攝的視角。

未用環形燈拍攝。

已用環形燈拍攝。

■ SECTION 03

輔助光源

　　當拍攝的光線不足時，反光板是廣泛被用在補光、遮光的器材。在市面上，雖然有專門材料製作而成的反光板，但也可以使用一般白紙、雷射卡或厚紙板來代替。

可代替反光板的器材。

　　在顏色的選擇上，可以挑選銀色或是白色的反光板。銀色的反光板可以運用的時機最多，用途最廣泛，反射的效果也最好，甚至在光線微弱的環境下都可以使用，但須注意的是，當遇到強度高的光線時，要將反光板拿離拍攝主體遠一點，否則反射的光線會太強烈。

銀色反光板。

使用銀色反光板的視角。

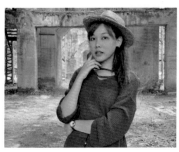

未用銀色反光板。

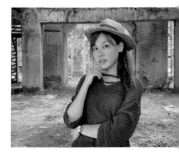

已用銀色反光板。

雖然白色反光板的反光強度較低，但是光線透過反光板反射後，呈現的感覺會較柔和、勻稱與自然，適合在拍攝人像時，將一些陰影與皮膚問題淡化。不過，在使用上，有兩點須留意：

◆ 由於白色反光板的反光效果不佳，以距離來說，在拍攝時會需要更靠近拍攝主體。

◆ 在光線微弱的環境下，白色反光板的效果不佳。

白色反光板。

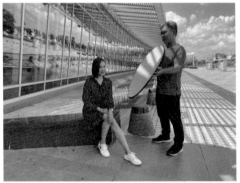

使用白色反光板的視角。

未用白色反光板。

已用白色反光板。

02

關於手機攝影

**About Mobile
Photography**

學手機攝影的原因

REASONS TO LEARN MOBILE PHOTOGRAPHY

　　從底片相機盛行的時代，一路發展至出現數位相機，甚至隨著科技的進步，人手一支智慧型手機，已經是非常普遍的現象。而許多人會利用手機記錄日常生活，拍照是讓記錄更有畫面感的一種呈現方式。

　　但是，當使用者拿起手機拍照時，真的了解手機相機的功能嗎？知道要如何調整功能，才可以拍出更好看的照片？或是調整拍出來的照片做更完美的呈現？當自己愈瞭解手機相機功能，或是知道該如何運用內建修圖功能時，就更能拍出好的照片。

　　手機除了具有極高的便利性外，使用者對於手機相機的規格與功能，或許不是很了解，但又想要知道如何正確使用相機，拍出更好看的照片，以及想要了解人像、寵物、風景、美食等各種不同情境要怎麼拍，才可以拍出好看的照片，以上種種原因，都可能是學習手機攝影的誘因。

　　雖然手機相機的功能與專業相機比較，還是有差異存在，不過，隨著技術的提升，現在手機相機的畫素愈來愈高，性能也愈來愈好，若善用手機相機並瞭解它的功能，也能拍出好作品的。

　　所以，無論是以什麼器材拍攝，想要拍出好看的照片，只要將攝影的基礎學好，並且能靈活運用，就算是使用手機，也可以拍出類似專業相機的作品，讓每一個片刻，變成永恆的美好回憶。

手機與相機的
性能比較

MOBILE PHONE & CAMERA PERFORMANCE COMPARISON

　　書中主要是以手機攝影為主，但仍需要了解手機與相機的差異，如果讓自己理解手機拍照功能的極限，也能在決定拍攝主題時，選擇更適合的輔助器材進行拍攝。

SECTION **01**

畫素與解析度

　　畫素是指一張照片最小的組成單位，當你將照片放到最大，會發現照片其實是由許多不同顏色的點組成，而這些點的位置與色彩，會決定一張照片的解析度。

　　而畫素的數值與解析度成正比，當畫素愈高，解析度就愈好，也就表示畫面細節可以更清楚的呈現出來。

　　在取景地點相同的條件下，對照圖為使用同樣是 1200 萬畫素的手機與相機，所拍攝的照片（左邊照片為使用 iPhone8 拍攝；右邊照片為使用 Nikon D700 單眼相機拍攝）。

iPhone8 攝原寸照片。

Nikon D700 攝原寸照片。

相機的畫素優勢，在於可以呈現更多細節，所以將照片放大以後，拍攝者就能發現更多無法單用肉眼看清楚的細節，照片的解析度也不會因放大檢視而受到影響。以下方範例圖舉例，純粹只是拍攝市區的風景照，照片卻連遠處的窗戶都很清楚（左邊照片為 iPhone8，右邊照片為 Nikon D700 單眼相機）。

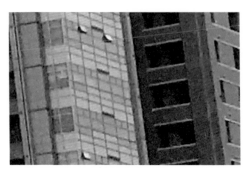
iPhone8 攝放大檢視照片。

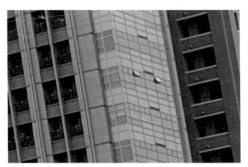
Nikon D700 攝放大檢視照片。

而透過觀察照片中的細節，可以看見手機與相機畫素與解析度的差別。可將兩張照片上傳至電腦檢視，並將兩張照片分別放大，得到這樣的結果：手機照片在解析度與立體度上，都略遜單眼相機。

然而，手機與相機最明顯的不同，就是照片呈現的顏色飽和度與細節模糊程度的差異。在對照圖中，最直接的差異就是線條與畫質顆粒的表現，而從細節模糊的程度，也可以看出相機的表現比手機優異。

產生照片差異的主要原因在於配置的零件，含感光元件、鏡片等，但雖然手機攝影在細節的表現上比不上相機攝影，但以一般大眾的需求來說，手機相機的照片呈現度已經能滿足基本的需求了。

畫質

有些人認為畫素愈高，呈現的畫質就會愈好，其實並不一定，因為決定畫質的關鍵因素，是根據感光元件尺寸的大小而有差異，感光元件愈大，畫質愈好。

不過，須注意的是，若是畫素數值太多，在尺寸固定的感光元件中，可能會因為格子之間產生過高密度，造成畫質下降，特別是在黑暗處；或是設備設定值為高感光度時，最容易發生此狀況。

由於手機講究輕巧的體積，加上內部空間量的限制，感光元件的體積不可能設計太大，但是為什麼當我們瀏覽手機拍攝的照片時，會覺得照片拍得很棒，是因為手機的螢幕在設計上，備有相當優異的解析度，所以在視覺上會讓人覺得照片的本質優異，但若仔細觀察細節，手機和相機呈現的畫質仍有落差，手機還是略顯不足，這是需要釐清的觀念。

變焦：數位變焦 VS. 光學變焦

　　在拍攝時，當想要拍攝的物件距離鏡頭很遠、或是想要強調畫面中某部分細節，須拍攝特寫的時候，就會使用到「變焦」這項功能。

　　在手機相機的功能中，我們將「鏡頭拉近」這個「變焦」動作，只是將畫面做「裁剪」，是屬於是數位變焦，目前大部分手機鏡頭無法改變焦距，只是將遠處的物件放大後截圖。因數位變焦只是將畫面「放大」，所以會降低照片畫質與呈現效果，同時，畫面看起來也會較模糊。

相機	
相機製造商	Apple
相機型號	iPhone 11 Pro Max
光圈孔徑	f/1.8
曝光時間	1/1779 秒
ISO 速度	ISO-32
曝光偏差	0 步
焦距	4 mm
最大光圈	
測光模式	分區測光
主體距離	
閃光燈模式	無閃光燈，強制
閃光燈能源	
35mm 焦距	26

相機	
相機製造商	Apple
相機型號	iPhone 11 Pro Max
光圈孔徑	f/2
曝光時間	1/1043 秒
ISO 速度	ISO-20
曝光偏差	0 步
焦距	6 mm
最大光圈	
測光模式	分區測光
主體距離	
閃光燈模式	無閃光燈，強制
閃光燈能源	
35mm 焦距	137

數位變焦範例圖。

光學變焦是指改變「實體焦距」，透過鏡頭中的多片、或多組鏡片的轉動，實際調整鏡頭與被拍攝物體的距離，但仍須視鏡頭本身的焦距極限，決定鏡頭與被拍攝物體實際可拍攝的清晰範圍。

　　在手機中，無法改變實體焦距，不過在相機的使用上，可以利用不同的鏡頭，改變拍攝時的焦距數值，並依照需求去選擇合適的器材拍攝。目前的相機，幾乎全都是採用光學變焦的設計，在使用上，畫面可以比手機相機拍攝還要清晰、畫質更好、更能呈現完整的細節及效果。（註：有些相機支援數位變焦的功能。）

相機	
相機製造商	NIKON CORPORATION
相機型號	NIKON D4
光圈孔徑	f/9
曝光時間	1/320 秒
ISO 速度	ISO-100
曝光偏差	0 步
焦距	36 mm
最大光圈	3
測光模式	測光
主體距離	
閃光燈模式	無閃光燈
閃光燈能源	
35mm 焦距	36

相機	
相機製造商	NIKON CORPORATION
相機型號	NIKON D4
光圈孔徑	f/9
曝光時間	1/320 秒
ISO 速度	ISO-100
曝光偏差	0 步
焦距	140 mm
最大光圈	3
測光模式	測光
主體距離	
閃光燈模式	無閃光燈
閃光燈能源	
35mm 焦距	140

相機	
相機製造商	NIKON CORPORATION
相機型號	NIKON D4
光圈孔徑	f/9
曝光時間	1/320 秒
ISO 速度	ISO-100
曝光偏差	0 步
焦距	200 mm
最大光圈	3
測光模式	測光
主體距離	
閃光燈模式	無閃光燈
閃光燈能源	
35mm 焦距	200

光學變焦範例圖。

各廠牌手機鏡頭特色比較

COMPARISON OF THE CHARACTERISTICS OF MOBILE PHONE LENSES OF VARIOUS BRANDS

在人手一支手機的時代，運用攜便性高的手機相機拍攝照片，隨手記錄生活，已是常見的事情，但不同廠牌、不同型號的手機拍照出來的效果和特色也不完全相同，所以在選擇手機相機時，也可以針對自己的需求挑選適合的，以下將針對目前市面上常見的手機廠牌，以手機相機的焦距，以及拍攝出來的效果和特色進行介紹。（註：手機廠牌以字母排序為主，手機型號排序由舊到新。）

■ SECTION **01**

ASUS

使用 ASUS 手機相機拍攝的照片時，有些機型會有成像偏暗或是偏藍的問題，要特別留意，但在自拍模式中，有齊全的選項可以調整，這也是 ASUS 手機相機的特色之一。

ASUS 手機相機鏡頭介紹：

型號	等效焦距
ROG Phone	鏡頭 1：26.6mm 鏡頭 2：12mm
ZenFone Max Pro	25mm
ZenFone Max M2	26mm
ZenFone 5、ZenFone 5Z	鏡頭 1：24mm 鏡頭 2：12mm

型號	等效焦距
ZenFone 6、ZenFone 6 Edition	鏡頭 1：26mm 鏡頭 2：11mm

Apple

使用 iPhone 拍攝的照片較接近肉眼所看到的顏色，呈現的效果最為真實，但也因拍攝的顏色過於真實，若在陰天或在場地光源不足的地方時，仍須經過後製修圖，使照片完美呈現。

在人像拍攝的表現上，光源充足時，iPhone 的拍攝效果會比較好，若在陰天的情況下，因為呈現的結果最為真實，所以可能有照片灰暗的狀況發生。

Apple 手機相機鏡頭介紹：

型號	等效焦距
iPhone 6s、iPhone 6s Plus	29mm
iPhone SE	29mm
iPhone 7、iPhone 8	28mm
iPhone 7 Plus、iPhone 8 Plus、iPhone X	鏡頭 1：28mm 鏡頭 2：56mm
iPhone XR	26mm
iPhone Xs、iPhone Xs MAX	鏡頭 1：26mm 鏡頭 2：52mm
iPhone 11	鏡頭 1：26mm 鏡頭 2：13mm
iPhone 11 Pro、 iPhone 11 Pro MAX	鏡頭 1：26mm 鏡頭 2：13mm 鏡頭 3：52mm

HTC

運用 HTC 手機相機拍攝的照片，色調舒服且協調，以整體來說不會過於鮮豔，很適合拍攝風景照等在光源充足下的景象。

HTC 手機相機鏡頭介紹：

型號	等效焦距
Desire 19+	鏡頭 1：27.3mm 鏡頭 2：14.8mm 鏡頭 3：24.7mm
U19e	26mm
U12+	鏡頭 1：26mm 鏡頭 2：48mm

OPPO

OPPO 手機相機的一大特點就是拍照的美顏模式，相較於其他廠牌來說，這是 OPPO 獨有的特色，再加上畫質清晰，美顏的部分也很自然，照片成像不失真，是喜愛自拍、記錄生活的人，選擇手機相機的新選擇。

OPPO 手機相機鏡頭介紹：

型號	等效焦距
R17	26mm
R17 Pro	23mm
Reno Z	16-160mm
Reno2、Reno2 Z	16-83mm

Sony

使用 Sony 手機相機拍攝照片的優點是成像自然，且照片的顏色會較鮮豔，最特別的是每一種機型都會有獨立的相機按鍵，是 Sony 與其他廠牌最不一樣的地方。

Sony 手機相機鏡頭介紹：

型號	等效焦距
Xperia XA2 Ultra、Xperia XA2	24mm
Xperia XZ Premium、Xperia XZ1 Compact、Xperia XZ1、Xperia XZ2、Xperia XZ3	25mm
Xperia 10、Xperia 10 Plus	鏡頭 1：27mm 鏡頭 2：53mm
Xperia 1、Xperia 5	鏡頭 1：26mm 鏡頭 2：52mm 鏡頭 3：16mm
Xperia 1 II	鏡頭 1：16mm 超廣角鏡頭 鏡頭 2：24mm 多功能鏡頭 鏡頭 3：具有 70mm 2 倍光學鏡

Samsung

　　使用 Samsung 手機相機拍攝出來的照片在於色彩飽和度和對比高，所以照片在顏色呈現上，就會比其他廠牌的手機還要更鮮豔，成像鮮明，使照片在視覺上，會更有層次感。

　　Samsung 手機相機鏡頭介紹：

型號	等效焦距
Galaxy Note 10、Galaxy Note 10+	鏡頭 1：26mm 鏡頭 2：52mm 鏡頭 3：13mm
Galaxy Note 10 Lite	鏡頭 1：26mm 鏡頭 2：13mm 鏡頭 3：26mm
Galaxy A71	鏡頭 1：24mm 鏡頭 2：13mm 鏡頭 3：24mm 鏡頭 4：25mm
Galaxy Z Flip	鏡頭 1：26.1mm 鏡頭 2：13.5mm
Galaxy S20、Galaxy S20+	鏡頭 1：25.8mm 鏡頭 2：28mm 鏡頭 3：13.5mm
Galaxy S20 Ultra	鏡頭 1：25mm 鏡頭 2：13mm 鏡頭 3：103mm

手機攝影基本功能介紹

INTRODUCTION TO BASIC FUNCTIONS OF MOBILE PHOTOGRAPHY

　　了解各廠牌手機相機的拍照特色後，接下來以通用功能、iOS 系統與 Android 的專業模式，運用三種不同角度介紹手機攝影的功能介面。

■ SECTION **01**

通用功能

001 **對焦**
COULMN

　　「對焦」的功能，主要是在決定照片畫面中的主角，也就是主要清楚的範圍。

　　先決定要成像清楚的位置，並點手機螢幕，當畫面出現方格時，代表已在所點選的位置進行對焦。而手機相機在設定上，通常在開啟攝影功能的同時，相機也開啟自動對焦，但為求照片達到理想效果，可以透過點選手機螢幕改變對焦位置，使「自動對焦」變成「手動對焦」。

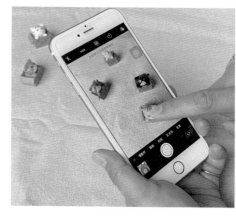

點選畫面進行對焦功能。

對焦前。　　　　　　　　　　　　　　　　對焦後。

變焦

　　使用手機相機拍攝照片時，當拍攝的物件距離鏡頭很遠、或是想要強調某部分細節，而要拍攝特寫的時候，就需要使用到「變焦」功能。

　　使用者用兩隻指腹將螢幕畫面拉大，就可以使用變焦功能，進而將物件放大。但需要注意的是，照片的解析度會隨著放大的比例降低，可能會形成照片顆粒感粗大、模糊等失真情形。

變焦前。　　　　　　　　　　　　　　　　變焦後。

亮度調整

① **簡易調整**：點選手機螢幕任意位置，手機畫面上的亮度會因明暗不同產生變化。

② **細微調整**：點選手機螢幕對焦時，方格旁邊會出現太陽的圖示，按住圖示來調整明暗度，向上移動，畫面會變亮；反之，向下移動，畫面則會變暗。當使用者調整到合適的亮度時，就可以按下拍攝鍵進行拍攝。

將太陽圖示向上移動後。　　　　將太陽圖示向下移動後。

連拍攝影

拍攝動態物件時，只要長按快門鍵，就可以進行連拍模式，在完成拍攝後再去挑選要留下的照片即可。

連拍攝影後，挑選照片時的畫面截圖。▶

HDR

HDR 是 High Dynamic Range 的英文縮寫，指「高動態範圍」，當想拍攝物件的明暗差異距過大時，就可以開啟 HDR 模式。（註：也可將 HDR 功能設定成自動模式，讓手機自行判斷明暗度，部分手機與已預設為智慧型 HDR，可進入相機內取消或啟用。）

將 HDR 開啟，並按下快門後，手機相機會自動拍攝三張照片，分別是曝光不足、正常曝光與過度曝光三張照片，並將三張照片合併成一張曝光最完美的照片，而照片的呈現就會更接近肉眼看到的畫面。（註：有部分手機出廠預設並未開啟 HDR 功能，須進入設定內開啟功能。）

◆ 什麼時候適合開啟

① 在陽光下拍攝人物時，若光源太強，會造成臉上出現暗影，開啟 HDR 可以解決這個問題。

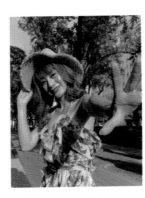 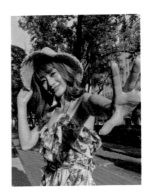

開啟 HDR 前。　　　　　　開啟 HDR 後。

② 在拍攝時背光，可能會造成背景過亮，開啟 HDR 可以解決這個問題。（註：逆光或光線不足時均適用。）

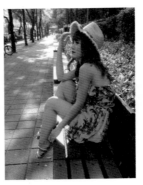 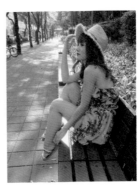

開啟 HDR 前。　　　　　　開啟 HDR 後。

◆ 什麼時候適合關閉

① **拍攝動態物件**：由於
HDR 是連續拍三張照
片，若是開啟 HDR，
當拍攝物件移動時，
理論上合併出來的照
片可能是模糊的，但
實測手機拍攝成果，
HDR 拍攝已經完美到
看不出合成痕跡。

開啟 HDR 拍攝動態。　　HDR 拍攝連塵土都看不出
合成痕跡。

② **拍攝色彩鮮豔的物件**：
若是開啟 HDR，反而
會讓顏色變暗。

開啟 HDR 前。　　　　　開啟 HDR 後。

006 切換至前鏡頭
_{COULMN}

要使用手機相機自拍，
就必須點選手機相機功能中
的「切換鏡頭」，切換成前
鏡頭模式，在自拍時就能清
楚看見自己想拍攝的角度，
以及畫面的成像是否為自己
想要的。

後鏡頭拍攝成像。　　　　切換成前鏡頭的自拍成像。

閃光燈

閃光燈有關閉、開啟與自動三種模式，可依照拍攝需求調整。

① 「關閉」，是指在任何光線下拍攝照片，都不會使用閃光燈。

② 「開啟」，是指強制開啟閃光燈，不管光線是否充足，拍攝時都會開啟閃光燈。

③ 「自動」，是經由手機自行判斷光線的強度，若光線太弱，拍攝時就會開啟閃光燈進行補光。（註：一般在拍攝物件或是人像時，盡量不要開啟閃光燈，會使陰影呈現不自然外，也會使光源過硬，不夠自然。）

設定「閃光燈」的畫面截圖，可點選「⚡」進行設定。

使用閃光燈前。

使用閃光燈後，產生不同的色溫表現。

008 自拍計時器
COULMN

　　自拍計時器可分為關閉、3 秒、10 秒三種模式。（註：自拍計時器的時間長短，會因為廠牌與型號而有所不同。）

① 關閉，是指在按下快門鍵的瞬間就進行拍攝。

② 3 秒，是指按下快門鍵的 3 秒後，手機會進行自動拍攝。

③ 10 秒，是指按下快門鍵的後 10 秒後，手機會進行自動拍攝。

設定自拍計時器後拍攝的畫面截圖。

009 切換濾鏡
COULMN

　　在拍攝照片時，可以依照想要呈現的意境，去設定套用在照片中的濾鏡。（註：濾鏡樣式的種類與多寡，會因為廠牌與型號而有所不同。）

設定「套用濾鏡」的畫面截圖。

套用舞台燈光效果，消除周邊影像
與色彩，只凸顯人物主體。

套用輪廓光濾鏡。

010 錄影

　　手機不只是可以拿來拍攝照片，更可以切換成錄影模式，用於錄製動態的影片。

切換成錄影模式的畫面截圖。

　　手機相機提供的通用功能如上，使用者可視拍照當下的環境、光線等不同變數進行功能上的挑選及運用，當開始熟悉手機相機的功能後，就更能拍攝出自己想要的感覺，自己喜歡的照片。

iOS 系統功能切換

　　iOS 系統與 Android 系統，在手機相機內建的功能中，有些微的差別，但基本上都可以透過下載 App 補足各自缺少的功能。

攝影功能

◆ 原況照片

　　將原況照片模式開啟，按下快門後，會自動錄製拍攝前後 1.5 秒的畫面，不只是聲音，就連人物的動作、景物的變換都可以記錄下來。

　　使用者可以運用此功能，成功拍出「多格影像」的畫面，例如：瀑布、煙火或是車流軌跡。（註：此功能 6S 以上機型才有，iOS 系統限定。）

　　原況照片的挑選，有簡易模式、編輯模式兩種，編輯模式可以看到更細緻的動作變化。

開啟「原況照片」功能的畫面截圖。〈註：點選「◉」圖示，就可開啟和關閉。〉

從原況照片中挑選照片的畫面截圖，即為簡易模式。

編輯模式。

◆ 方形畫面

使用手機相機拍攝出的照片，大部分都 4：3 的比例，但 iOS 系統可以將比例切換 1：1 比例的方形畫面，將照片以正方形尺寸拍攝。

切換「方形畫面」功能的畫面截圖。　　　　　　使用方形畫面拍攝的範例圖。

◆ 全景模式

① 手機切換成全景模式並按下快門後，將手機跟著畫面中箭頭的方向移動，可以水平的視角將場景記錄下來。通常用於靜態拍攝，例如：風景區、演唱會，或是講座等寬廣的場所。（註：部分 Android 系統有內建此功能。）

② 全景模式也可以使用垂直拍攝大樓等較高大物體，但須注意穩定度，若穩定度不夠，影像合成後，易形成鋸齒狀或變形。

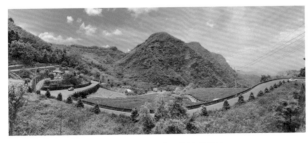

使用全景模式拍攝的範例圖。　　　　　　切換「全景模式」功能的畫面截圖。

使用全景照片上傳臉書後，照片上會有地球符號，或滑鼠符號，觀看者須轉動手機才可以看到全貌，我們可以透過內建編輯軟體，縮小或裁切圖片後上傳，可以避免此一情形。

地球符號。

◎ 上傳臉書比較圖

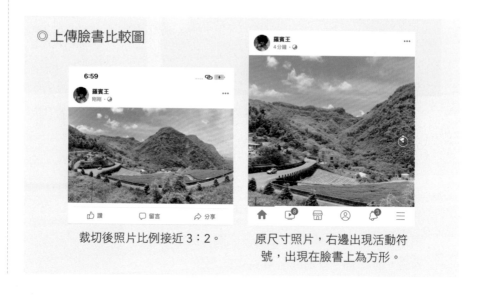

裁切後照片比例接近 3：2。　　　　原尺寸照片，右邊出現活動符號，出現在臉書上為方形。

002 錄影功能

「錄影功能」的畫面截圖。

◆ 慢動作

慢動作是指將錄製的影像，將每秒播放的格數減少，就能形成慢動作的效果。將手機切換成慢動作模式，按下快門後，會以正常的速度錄製影片內容，在結束錄製，播放時才會看到慢動作的效果，常用在錄製體育活動，或想呈現水珠滑落葉片、灑上麵粉等較快速消逝的景象。（註：部分 Android 系統有內建此功能。）

切換「慢動作模式」功能的畫面截圖。

◆ 縮時攝影

縮時攝影是指將長時間拍攝的影像，以較快速的方式，濃縮成短秒數的影片內容。

將手機切換成縮時攝影模式，按下快門後，會以正常的速度錄製影片內容，在播放時才會看到縮時攝影的效果，可以用來記錄日出、日落的過程、車流移動的軌跡等。

切換「縮時攝影模式」功能的畫面截圖。

Android 系統專業模式

Android 系統與 iOS 系統，在手機相機內建的功能中，有些微的差別，但基本上都可以透過下載 App 補足各自缺少的功能。

001 白平衡
COULMN

在 Android 系統的專業模式中，白平衡的功能可以調整色溫。主要是因為現場光源，有時候會使照片產生顏色偏差的情況。

不管是現場有不同色調的燈具，或在拍攝夜景時需要運用人工光源，這些光源都會使照片顏色與實際情況有誤差，在這個時候，就必須使用白平衡調整照片的顏色。（註：iOS 系統內建沒有白平衡功能，可透過光線的入射角或改變拍攝角度，手機中的相機韌體會偵測到不同的色溫；另外一種方式則是完成拍攝後，再進行後製修圖，部分新款手機中的編輯軟體具有調整色溫功能。）

使用白平衡前。

使用白平衡後。

002 手動對焦
COULMN

將手機切換成手動對焦模式後，可依照自己要拍攝的物件，調整對焦的距離，並點選對焦位置，直到畫面呈現為自己想要的效果為止。

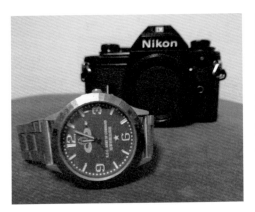

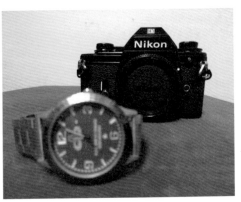

手動對焦前面的手錶，畫面中可看
到手錶較相機清楚。

手動對焦後面的相機，畫面中可看到相機較
手錶清楚。

曝光補償（調整進光量）

　　將手機切換成曝光補償模式後，透過移動數值，可以調整照片的亮度，在
相機符號中，通常會以「EV」表示。數值愈大，表示照片愈明亮；反之，數值
愈小，則照片愈昏暗。（註：iOS 系統調整照片明暗度的方法，請參考 P.46。）

原圖 0EV。

調高曝光補償數值 +1EV。

調低曝光補償數值 -1EV。

004 快門速度

在 Android 系統的專業模式中，可以自行設定快門速度的數值。（註：快門介紹請參考 P.14。）

設定「快門速度」的畫面截圖。

005 感光度

在 Android 系統的專業模式中，可以自行設定感光度的數值。（註：感光度介紹請參考 P.18。）

設定「感光度數值」的畫面截圖。▶

006 照片比例

在拍攝介面中，可以調整照片的比例大小。

◆ 16：9

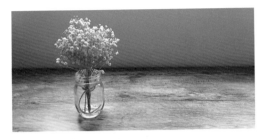

16：9照片比例。

◆ 4：3

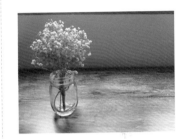

4：3照片比例。

◆ 1：1（註：此比例可從相機中直接設定，手機須經由後製修圖調整。）

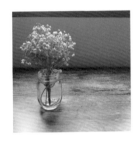

1：1照片比例。

Android 系統照片比例選擇圖。

<u>007</u> 攝影參數的顯示
COULMN

在照片的詳細資料中，可以查看光
圈、快門速度與感光度等照片的參數，但
不同廠牌的手機提供的照片資訊會有些微
不同，若手機系統未提供使用者想知道的
參數，可上傳至電腦中查看相關資訊。
（註：iOS 系統須經過 App 才可以查看照
片資訊。）

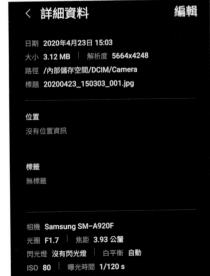

查看攝影參數詳細資料，以 Samsung 為例。▶

攝影習慣大解密

DECRYPTION OF PHOTOGRAPHY HABITS

平常在拍照的時候，使用者有注意自己是怎麼拿手機的嗎？透過調整拍照的習慣與拍攝照片的方式，使用者就能學會如何拍出更穩定、視角更多變的照片。

SECTION 01

如何維持手機穩定性

拿起手機準備拍照時，自己習慣使用單手還是雙手輔助？以下分別說明單手與雙手的使用狀況，可以自行檢視及選擇，但以畫面成像的穩定度而言，建議使用雙手輔助拍照，因有時連呼吸的起伏都會影響畫面的清晰度。

001 使用單手攝影
COULMN

有一些手機的尺寸比較小，有些人會單手拍攝，不過單手拍攝易造成手機本身不穩定，而使拍攝後的成像模糊、不清晰。

002 使用雙手輔助
COULMN

以穩定的拍攝角度出發，應該用雙手固定手機，再用指腹按下快門，是提高照片穩定度的方法，再加上，如果手機的尺寸較大，更需要用雙手輔助拍攝。（註：拍照時，若是附近有可以倚靠的物體，穩定效果會更佳。）

配合不同視角拍攝

　　拿起手機準備拍照時，自己習慣使用直式還是橫式的視角拍攝照片呢？以下分別説明直式與橫式的拍攝狀況，可依場景，或自己想呈現的感覺選擇拍攝的視角。

001 直式拍攝
COULMN

　　人物街拍、拍攝高大物件、建築物時，建議使用直式拍攝，為了呈現修長與雄偉的感覺，運用直式拍攝視角，可以達到這樣的視覺效果。

002 橫式拍攝
COULMN

　　橫式拍攝視角是一般最常用的拍攝方法，由於符合人體的視覺習慣，更有舒適、寬廣、自然的視覺享受，而電視與電影院的橫式螢幕，就是符合人體視覺習慣的設計。

　　拍攝風景、動態照片或是坐姿的人像時，建議使用橫式拍攝，可以呈現出寬廣、向外延伸的感覺。

畫面水平

在拍攝照片時,想要確認拍攝角度是否為水平,可以開啟手機內的格線功能校正,或是使用「水平儀」輔助。(註:iOS 系統有內建水平儀的功能可以直接使用,部分 Android 系統須下載 App 使用。)

001 橫式構圖水平
COULMN

開啟格線功能後,以橫式拍攝照片。

當 iPhone 手機相機角度為水平時,畫面會出現白色與黃色「+」字的符號來輔助水平調整,當不同顏色的「+」號重疊一起,即為水平狀態。

002 直式構圖水平
COULMN

開啟格線功能後,以直式拍攝照片。

當 iPhone 手機相機角度為水平時,畫面會出現白色與黃色「+」字的符號來輔助水平調整,當不同顏色的「+」號重疊一起,即為水平狀態。

CHAPTER

03

用OX練習主題拍攝技巧

Practice Theme Shooting Skills with OX

INDEX
主題分類頁數導引

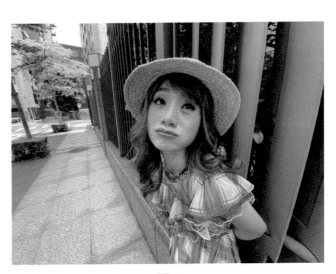

人像攝影

PORTRAIT PHOTOGRAPHY

　　人像到底怎麼拍，才能拍出男的帥又高、女的美又瘦的照片呢？不管是從拍攝角度、比例等哪個環節切入，主要還是要能拍出自己想要的感覺，以下將針對人像拍攝進行教學，不管是男人、女人、老人、小孩，都能拍出最完美的照片！

Question

01　哪一張照片的拍攝視角比較好？

TIP 注意照片中的人像比例。

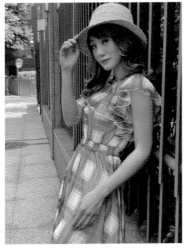

圖 A

圖 B

01

正確答案為圖 A。

原因 REASON ———————

拍攝的主體是人像,所以當採用直
式視角拍攝,可以讓人像佔整體畫
面的 2/3,背景則保留現場的延伸感
但又不過度複雜,採用此視角,可
以將身形拍得更修長,比例更好看。

為什麼圖 B 不是正確答案?

原因 REASON

太靠近主體容易形成「大
頭」的影像,尤其手機鏡
頭多為廣角,人像放在左
右兩側,都可能形成扭曲
的臉或身形。

哪一張照片的人像構圖比例比較好？

TIP 注意照片中的人像哪個比例較修長。

圖 A

圖 B

02

正確答案為圖 A。

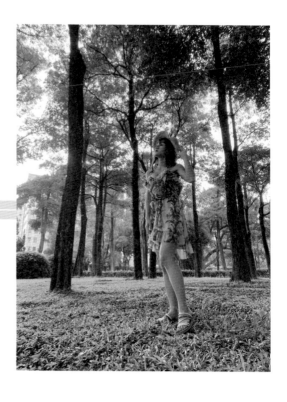

原因 REASON

人站在畫面的中間，可以凸顯拍攝主體，而站姿呈現腳交叉的方式，可以讓腿的部分看起來更細，整體感覺更修長，達到顯瘦的效果，加上背景樹木往上延伸的輔助效果，可讓整體視覺更平衡。

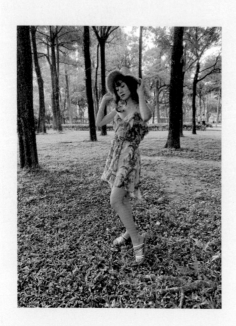

為什麼圖 B 不是正確答案？

原因 REASON

漂亮的人物，正確的動作，也要注意視角，本圖相機鏡頭略為向下俯角，影響了人體的上下半身比例。

哪一張照片充滿意境感？

TIP 注意照片中的背景是否乾淨。

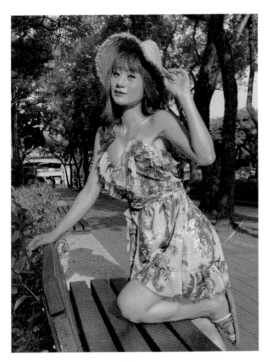

圖 A

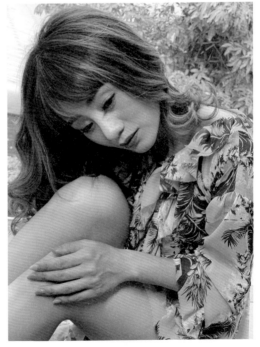

圖 B

Answer

03

正確答案為圖 B。

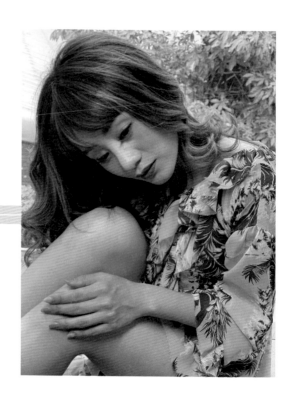

原因 REASON

要拍出吸引人的照片，首先最基礎的就是要讓背景簡單，這樣一來，直覺性看到的就會是人像的部分，再搭配照片上人像眼睛的視覺走向，可帶出另一種韻味。而拍攝人像時，製造淺景深的效果，可以增加畫面的意境感。

為什麼圖 A 不是正確答案？

原因 REASON

雖然人像是清楚的，不過要拍出好看的人像，要避免在雜亂的背景中拍攝，而在拍攝時，不要距離攝影的主體太遠，拍攝者可視情境隨意調整拍攝角度，以拍出人物更清楚，構圖更好看的照片。

哪一張照片的光線比較好？

TIP 注意照片中的光線角度。

圖 A

圖 B

04

正確答案為圖 B。

使用順光拍攝，不僅顏色呈現飽和、亮度也充足，色彩看起來會更鮮豔，可以獲得愈自然的照片，也可以透過光線，微調臉型與修飾痘疤。（註：在晚上拍攝人像時，也要注意照片中的人物不要背光，不然會使照片呈現一團黑。）

為什麼圖 A 不是正確答案？

原因　REASON

使用逆光拍攝時，要注意光線的強度會否造成拍攝主體與背景的細節比例變差，因有可能會發生太亮而過度曝光的情形，所以要盡量避免在高強度光線下拍攝照片。（註：拍攝剪影效果例外。）

TIPS

透過光線修飾痘疤。

透過光線微調臉型。

05

哪一張照片拍的比較成功？

TIP 注意照片中老年人的白髮是否清楚。

圖 A

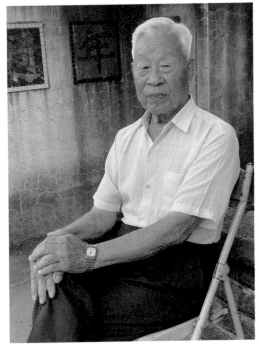

圖 B

05

正確答案為圖 B。

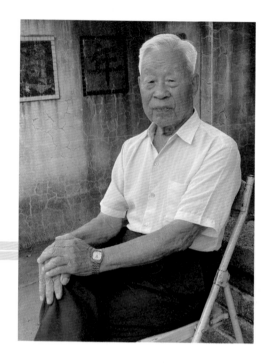

原因 REASON

在拍攝滿頭白髮的老年人時，使用深色當背景色，讓白髮不會因為背景顏色太淺，而被忽略掉。

為什麼圖 A 不是正確答案？

原因 REASON

拍攝滿頭白髮的老年人時，不能再使用淺色的背景，因為背景的顏色太淺，可能會跟老年人的白頭髮融為一體。

TIPS

老年人在拍照時易因體態問題習慣躺在椅子上拍照，眼睛的視覺走向也容易受到影響，拍攝者在拍照前可適時提醒長輩。

06 哪一張照片的取景比較好？

注意照片中哪個精神感覺比較好。

圖 A

圖 B

06

正確答案為圖 A。

原因 REASON ────

拍攝老年人時，須注意因為他們的肢體已經不像年輕人一樣靈活，所以不需要追求過多的動作，只要將最自然的感覺呈現出來就好。另外，也因老年人的年紀關係，出現駝背或是其他問題，所以在拍攝時可以針對臉部表情拍攝特寫，避免拍攝到老年人的體態。

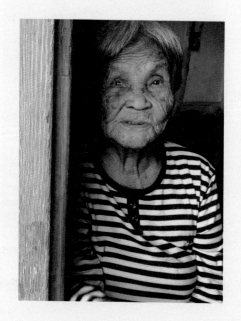

為什麼圖 B 不是正確答案？

原因 REASON

老年人一般會因體態而不喜歡拍照，所以若要幫老年人拍照，就要拍出最好看的照片，留下美好回憶，應避免拍攝體態上的缺陷。

07 哪一張照片的故事性比較強？

TIP 注意照片中，哪個充滿活潑感。

圖 A

圖 B

07 正確答案為圖 A。

小寶寶滿週歲的時候，父母親幫他們安排一系列的抓週活動，除了洗淨與祈福，還準備了許多抓週吉祥物品，給寶寶抓取，是一種期許，也有人說這是種性向測驗。而通過精心安排的「蔥門」，是希望寶寶將來聰明伶俐，父母親共同參與人生幼兒期的關鍵時刻，記錄成長的每一個階段。

為什麼圖 B 不是正確答案？

原因 REASON

在活動或者旅遊中，沒有活動的背景，記錄下來的僅是單純的合照，畫面四平八穩卻沒有辦法代表當天活動的意義，類似的合照，可以尋求代表性背景，更能記錄生活的豐富性。

08

哪一張照片的光線比較自然？

TIP 注意照片中，哪個光線過亮。

圖 A

圖 B

08 正確答案為圖 B。

原因 REASON

就算室內的光源不足，也不要輕易的開
啟閃光燈，直接運用現場光源拍攝，有
時候會營造出更不一樣的氛圍。

為什麼圖 A 不是正確答案？

原因 REASON

在室內拍攝小朋友時，就算是光源不充足
的情況下，也千萬要記得不要開啟手機的
閃光燈，因可能會造成小朋友的臉部過亮，
或者照片色彩看起來不自然。開啟閃光燈
時，相機會自動調降 ISO，如果因此快門
變慢，則易產生晃動。

食物攝影

FOOD PHOTOGRAPHY

　　手機發達與社群媒體盛行的時代，現代人在用餐前，習慣先用手機幫食物拍照，分享到社群媒體，分享生活已成為一股潮流，不過，到底要怎麼拍，才能拍出好看、美味又可口的感覺呢？以下將會以自然光、對焦、拍攝角度、拍攝背景與使用道具、局部特寫與增加肢體動作等面向切入，一次解析食物的拍攝方法與技巧！

Question

01 哪一張照片的光線看起來比較充足？

> **TIP** 注意照片的亮度，哪一張的光線比較飽滿。

圖 A

圖 B

01

正確答案為圖 A。

原因 REASON

自然光線充足時，在窗戶邊拍攝出的照片飽和度會愈高，且較清晰、自然，更能呈現食物原本的樣子，讓食物看起來更加美味。

為什麼圖 B 不是正確答案？

原因 REASON

自然光線不足時，需要人工光源補光或是運用反光板輔助，但是容易產生陰影，有時候會影響美觀，在使用上須多加留意。（註：也不建議開啟手機閃光燈，會使照片呈現效果不佳。）

TIPS

食物很適合逆光拍照，能表現出食材的美味，但有時逆光太強，容易產生陰影，需要人工光源或是反光板輔助改善，否則影響美觀。

使用人工光源補光。

使用反光板輔助。

使用反光板輔助的示意圖。

02

哪一張照片是在正確的光線方向下拍攝？

TIP 注意照片中的陰影，哪一張照片陰影部分比較深。

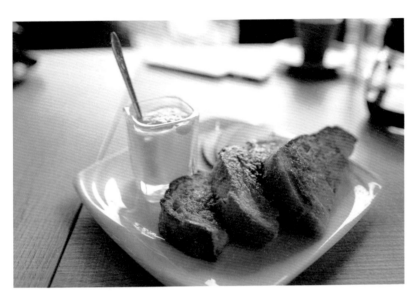

圖 A

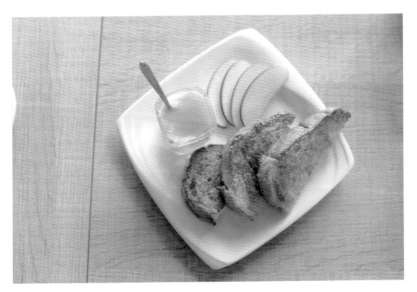

圖 B

02

正確答案為圖 B。

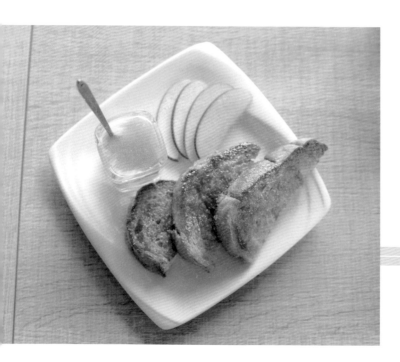

原因 REASON

使用正確光線角度拍攝食物，才不會導致照片過曝或產生過多的陰影。

為什麼圖 A 不是正確答案？

原因 REASON

拍攝食物時要避免光線直射拍攝主體，因可能會造成光線太過強烈，加深陰影，或讓畫面過亮產生過曝的情況，看不見細節，而在拍攝食物時，亮一點可以讓食材看起來油亮美味。

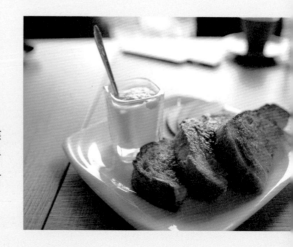

03

哪一張照片的對焦是清楚的？

TIP 注意照片中的拍攝主體，哪一張拍的比較完整且清楚。

圖 A

圖 B

03 正確答案為圖 A。

原因 REASON ————

在拍攝食材量較多或主體較大的餐點時，可選擇一個較吸睛的重點，並對焦在拍攝主體上，使照片產生清晰和模糊的對比，更能抓住觀者的目光。

為什麼圖 B 不是正確答案？

原因 REASON

在這張照片中，對焦的位置設定在盤子上，並非是對焦在拍攝主體上，造成食物的後半部呈現模糊的情況。

04

哪一張照片的拍攝角度是正確的？

TIP 注意照片中的主體，哪一張的最能展現特色。

圖 A

圖 B

04 正確答案為圖 A。

原因 REASON

拍攝單一的食物或餐點
時以 45 度角,並從側面
拍攝時,可看到麵包的
切面、立體感等特色。

為什麼圖 B 不是正確答案?

原因 REASON

運用由上往下的俯拍方法,
會讓人無法看到餐點的立體
感或其他的細節。(註:定
食、火鍋、早午餐等,食物
量多的類型,適合使用俯拍
視角拍攝,呈現畫面的豐富
度,可以嘗試看看。)

05 哪一張照片可明顯看出拍攝主體？

TIP 哪一張照片的背景比較乾淨。

圖 A

圖 B

05

正確答案為圖 A。

原因 REASON ⎯⎯⎯⎯⎯⎯

無論選擇用什麼樣的背景，主要以能表現主體為主，若拍攝的場景沒有其他雜亂的物品，愈可以凸顯拍攝主體，也可適時的在周圍擺放相關的器具，更能增加照片的意境。

為什麼圖 B 不是正確答案？

原因 REASON

在拍攝照片前，要先觀察一下背景適不適合，因為當背景雜亂或是顏色與拍攝主體太接近，食物本身的色彩與特色可能就會被覆蓋掉，愈乾淨、愈整齊的背景，愈可以將食物最原始的樣子呈現出來。同時，也可以在拍攝主體附近，擺放一些調味料、筷子、湯匙或餐盤等等的器具，當作是擺設的裝飾品，都可以讓畫面增添不一樣的意境。

哪一張照片中的食物看起來更可口？

TIP 哪一張照片的層次感比較豐富。

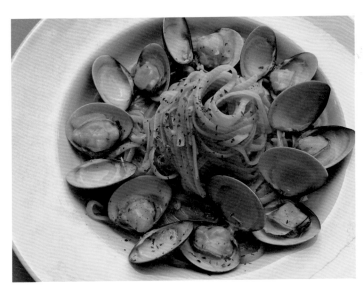

圖 A

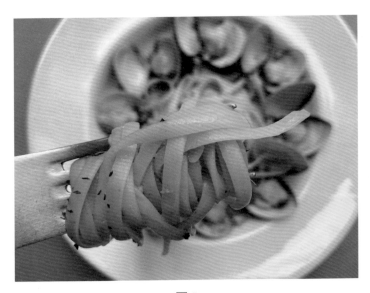

圖 B

正確答案為圖 B。

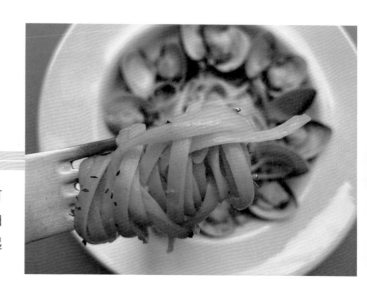

使用特寫的方式拍攝,可
將麵條與配菜的層次拍
的更清楚,會讓食物看起
來更加精緻與可口。

為什麼圖 A 不是正確答案?

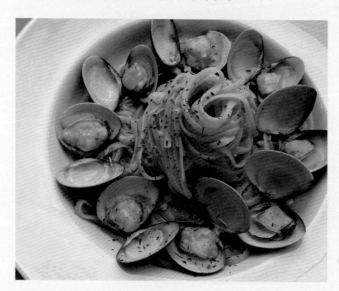

原因 REASON

有時候不拍攝食物的全貌,
以特寫的方式,反而更可以
拍出餐點的特色,使照片呈
現的效果更好。

07 哪一張照片充滿動態感？

TIP 哪一張照片有添加肢體動作。

圖 A

圖 B

07

正確答案為圖 B。

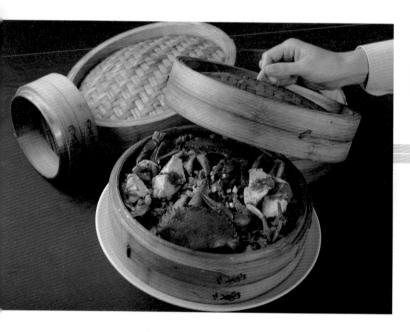

原因 REASON

不管是拍攝攪拌、夾起、撈取或是拿取食物的肢體動作，都可以增加照片的自然與活潑度，也可以感受到食物的美味與溫度。

為什麼圖 A 不是正確答案？

原因 REASON

可以適時在照片中加入肢體動作，添加畫面的動態感，避免畫面過於無聊，或給人枯燥感，讓人只看到美味，感受不到溫度。

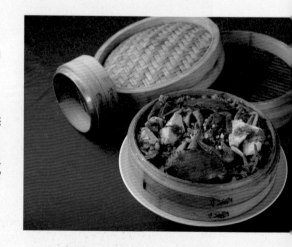

小物攝影

STUFF PHOTOGRAPHY

在日常生活中，隨手可得的一個物件，都可以是拍攝的物品，不過，當需要拍攝精美的照片，放到網路上販售時，或是想要拍攝好看的作品照做紀念時，要如何才能拍出好看的照片呢？以下將會針對小物拍攝進行教學，用手機拍攝小物，將小物拍出最好看的一面。

小物攝影要領：

① 拍攝地點的選擇。

② 光線的選擇。

將小物放在背景相對乾淨的地方，並以 45 度角的角度拍攝，更可展現出小物的細節及立體感。若一開始不確定要使用哪種角度，可拍多張再進行挑選，以找出最能展現出小物特色的角度。

Question

01 哪一張照片的拍攝角度比較好？

TIP 注意照片中的視角差異。

圖 A

圖 B

01 正確答案為圖 A。

原因 REASON

在小物的拍攝技巧中，可以運用不同的拍攝的角度，但注意在水平拍攝的情況下，物件的層次感與照片質感就沒有這麼豐富，也要視拍攝物品的特性調整拍攝角度，例如：色彩、小物大小、線條等，將特色展現出來。（註：使用俯拍的角度時，構圖技巧就非常重要。）

為什麼圖 B 不是正確答案？

原因 REASON

將小物拿在手上拍攝是常見的一種手法，但範例中的小物較小，加上背景選擇較凌亂，較無法凸顯出主體（圖為智慧型手機鏡頭）。

02

哪一張照片的構圖比較好？

TIP 注意照片中光線的差異。

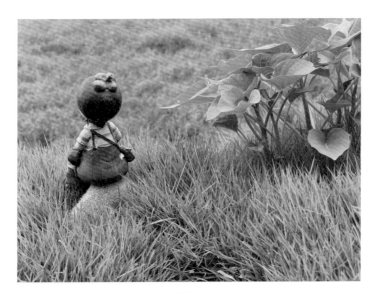

圖 A

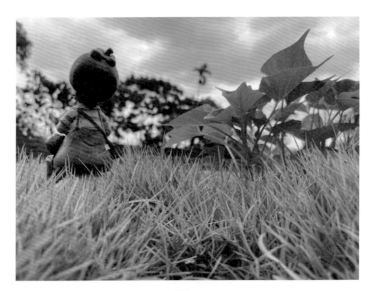

圖 B

02

正確答案為圖 A。

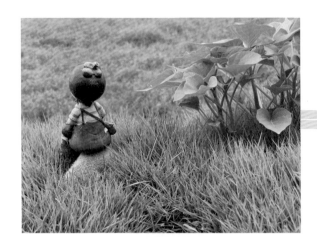

原因 REASON

在光線充足的情形下，改變對拍攝主題的對焦點，會改變測光值，就可以獲得很好的光線。

為什麼圖 B 不是正確答案？

原因 REASON

低角度拍照容易因為逆光產生曝光不足，所以光線進入的角度須特別注意，若自然光源不足的時候，可運用人工光源或反光板補光。（註：不建議開啟手機閃光燈，會使照片效果不佳。）

TIPS

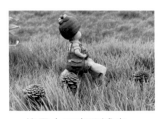

使用人工光源補光。

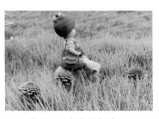

使用反光板輔助。

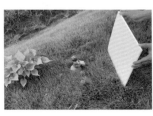

使用反光板輔助的示意圖。

03

哪一張照片的解析度比較好？

TIP 注意照片的顆粒感。

圖 A

圖 B

03 正確答案為圖 B。

由於手機有解析度的限制，使用近距離拍攝是最不會影響的解析度的方法，當在畫面清楚的範圍內，都可以近距離拍攝主要目標，在照片呈現上既可以凸顯攝影的主體，又不會損壞照片的品質。

為什麼圖 A 不是正確答案？

原因 REASON

為了要將局部放大而使用變焦的功能，只會造成照片解析度降低，且降低畫質。

若需要拍攝小物的局部照，使用近距離拍攝的手法是較佳的，但是要注意不要過於靠近，避免造成畫面模糊的問題。

04 哪一張照片的拍攝顏色比較準確？

TIP 注意照片中的色彩差異。

圖 A

圖 B

04 正確答案為圖 B。

不同環境中的光源，潛藏著不同色溫，會讓手機表現出不同色彩。例如在室內，當燈光顏色改變時，可以透過設定白平衡，將原本跑掉的色彩做修正，讓照片回歸原始的顏色。

為什麼圖 A 不是正確答案？

原因 REASON

使用人工光源補光時，有時會因為燈光的顏色不同，讓小物的顏色跟著光源的色彩而變動，若是沒有設定白平衡，整張照片的顏色就會隨之改變。

哪一張照片主體明確且有意境感？

TIP 注意照片中，哪一張的背景較乾淨。

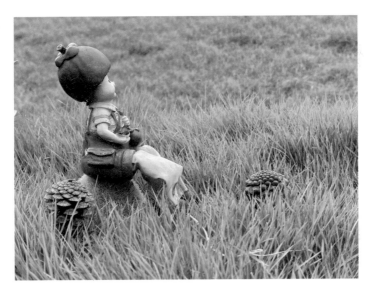

圖 A

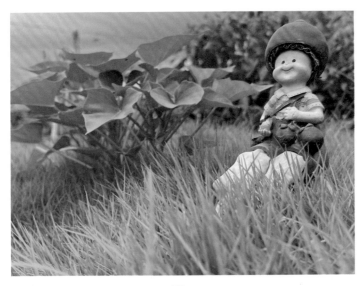

圖 B

Answer

05

正確答案為圖 A。

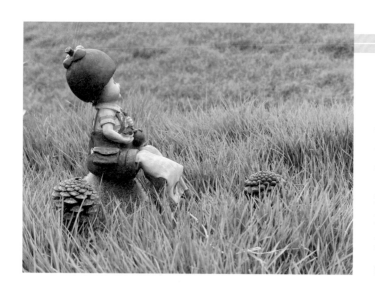

原因 REASON

在拍攝小物照時，最主要的拍攝主體就是小物本身，所以使用乾淨的背景可凸顯小物，再者，可視小物的性質選擇背景，以範例來說，坐在石頭上而遠方有延伸的草地，除了可增加意境外，也可增添故事感。

為什麼圖 B 不是正確答案？

原因 REASON

範例中將小物與植物放在一起拍攝，會讓人分不出主體是誰，易使主題失焦。

花卉攝影
FLOWER PHOTOGRAPHY

004

在巷弄內、路邊，或是公園內，常常可以看見花卉的身影，不過花卉的顏色這麼鮮豔，到底要怎麼拍，才可以呈現花卉最自然，並凸顯出它們美麗的樣子呢？以下針對花卉拍攝進行教學，用手機拍攝花卉，將它們最漂亮的樣子完整的記錄下來。

Question

01 哪一張照片充滿意境感？

TIP 注意照片中的背景是否乾淨。

圖 A

圖 B

01

正確答案為圖 A。

原因 REASON

拍攝花卉,最需要注意的一定是背景
的選擇,背景愈是乾淨,愈能凸顯拍
攝主體,在拍攝上除了可運用草地本
身外,也可運用天空襯底,使花卉更
能從照片中襯托出來。

為什麼圖 B 不是正確答案?

原因 REASON

拍攝主體是花卉,但是
背景中的花卉數量太多,
旁邊的雜草相對較紊亂,
造成花卉主體不明顯,
整張照片呈現上較為雜
亂,看不出重點。

02 · 哪一張照片的光線比較好？

TIP　注意照片中的光線角度。

圖 A

圖 B

正確答案為圖 A。

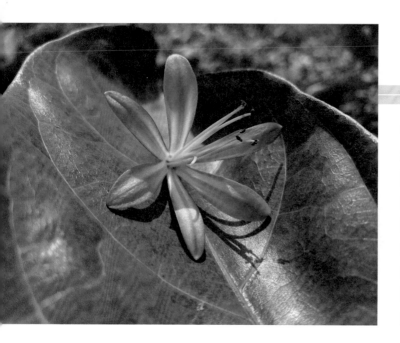

使用手機拍攝花卉，盡量選在早上或是下午，因太陽光線較柔和，花卉顏色也更加鮮豔，運用順光或是側光的角度拍攝，都可以拍出漂亮的照片。（註：順光花卉顯色較鮮豔，側光使花卉更立體。）

為什麼圖 B 不是正確答案？

原因 REASON

若是在逆光的情況下拍攝花卉，照片的畫面可能會偏暗，也有可能會因太陽光線太亮，導致畫面過曝，花卉的色彩不飽和的情況，在拍攝時須多加留意。

03 哪一張照片呈現的細節比較多？

TIP 注意照片中的花卉佔的比例。

圖 A

圖 B

03 正確答案為圖 B。

──────── 原因 REASON

將手機距離花卉近一點再拍攝特寫，雖然只能拍攝到花心，但花卉的細節會看得更清楚。（註：避免使用變焦放大的功能，會降低照片的品質。）

花卉本身的線條、花瓣、花蕊的分布，本來就是美麗的結構，透過近距離拍攝，不僅在背景上不會有其他物件干擾，也更能凸顯細節，會帶給觀者不同的視覺感受，因此局部特寫，也能表達出花卉的美。

為什麼圖 A 不是正確答案？

原因 REASON

拍攝一朵花的全貌，也是一種拍攝手法，但有可能大部分會因為距離太遠，看不清楚花卉的細節，只能看見花卉結構與顏色分布。所以可選擇針對花卉結構拍特寫，可以將細節看得更清楚。（註：如果距離太近，手機可能無法對焦，此時可將手機距離往後移動，到手機相機可對焦的距離後，再點螢幕對焦即可。）

04

哪一張照片的故事性比較充足？

TIP 注意照片中的場景，哪張照片有其它配置？

圖 A

圖 B

04 正確答案為圖 A。

原因 REASON

當葉子或花瓣隨意掉落在路上的景物上，有時比一棵樹木或花叢，更能展現季節感，運用不同的取景角度，可帶出另一種用照片說故事的拍攝手法。

為什麼圖 B 不是正確答案？

原因 REASON

若要呈現較強的故事性，必須要搭配寬廣的場景，雖然單純拍攝樹木，也可以是很好的構圖方式，但會顯得畫面較為單調。

05 哪一張照片的自然度更高？

TIP 注意照片中的細節差異。

圖 A

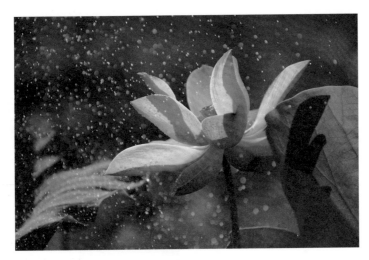

圖 B

05 正確答案為圖 B。

原因 REASON

自然落下的雨水，灑上花卉時製造出畫面的動感，當水珠落在花瓣上，透過太陽光線的折射，產生反光點，帶出另一種視覺效果，也讓花卉更有生命力。（註：可攜帶噴霧瓶自行製造水珠。）

為什麼圖 A 不是正確答案？

原因 REASON

單純拍攝花卉，較像一般的記錄，缺少大自然界的現象，如：風、雨水等，將這些現象加入照片中，更能展現花卉的生命力。

寵物攝影

PET PHOTOGRAPHY

　　家中有養毛小孩的朋友們，總想運用照片記錄下毛小孩們的一舉一動，但要如何拍出牠們生動的樣子，捕捉牠們玩樂的畫面或是可愛的模樣呢？以下將會針對寵物拍攝進行教學，用手機拍攝寵物，將心愛寵物的一舉一動全部記錄下來！

Question

01

哪一張照片搭配的背景是正確的？

TIP 注意照片中的背景差異。

圖 A

圖 B

01

正確答案為圖 A。

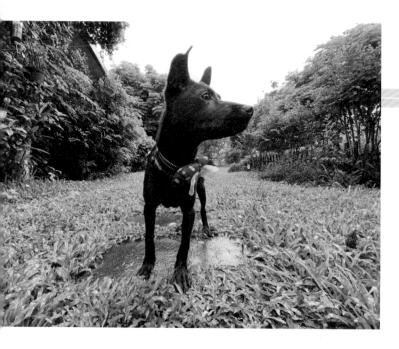

原因 REASON

在背景的選擇上，愈乾淨的背景，愈能夠凸顯寵物本體，將它的動作呈現的更完美，在室內拍攝可以運用床單、白牆等當作背景；在室外拍攝則可以利用草地、天空、牆壁等作為大自然的背景。

為什麼圖 B 不是正確答案？

原因 REASON

背景雜亂時，會看不出拍攝的主體在哪，寵物的可愛可能會被其他物件掩蓋，變得不明顯。

圖 A

圖 B

02

正確答案為圖 A。

原因 REASON

使用低角度拍攝，可以拍出比一般角度更不一樣的照片，若以和寵物平行的角度拍攝，較能以牠們的視角看世界，更能抓住寵物的每一個瞬間。

為什麼圖 B 不是正確答案？

原因 REASON

由於寵物的高度與人類高度差距很大，若是以高往低處拍的角度，會很難拍出寵物的表情以及細節，建議拍攝時，盡量壓低拍攝的角度，如果可以保持與寵物平行的角度會更好。

03

哪一張照片的對焦是清楚的？

TIP 注意照片中眼睛的差異。

圖 A

圖 B

03 正確答案為圖 B。

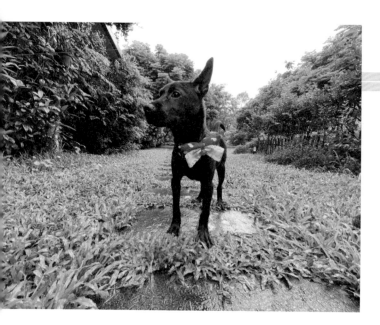

原因 REASON

要拍攝對焦時的照片，可以擺放牠們喜歡吃的零食，或是玩具引起牠們的興趣，在看向鏡頭或靜止不動的瞬間，按下快門，就可以得到一張可愛照片。（註：在拍攝動物時，要記得將閃光燈關閉，動物們比較容易受驚嚇。）

為什麼圖 A 不是正確答案？

原因 REASON

眼睛是照片中最重要的部分，象徵著精神與活力來源，若是沒有對焦到眼睛，或臉部模糊，其它地方清楚相對來說不會有太大的幫助。

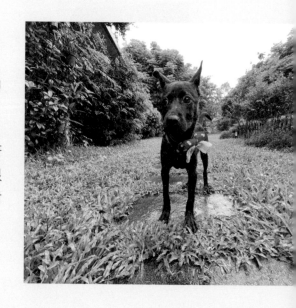

圖 A

圖 B

04 正確答案為圖 A。

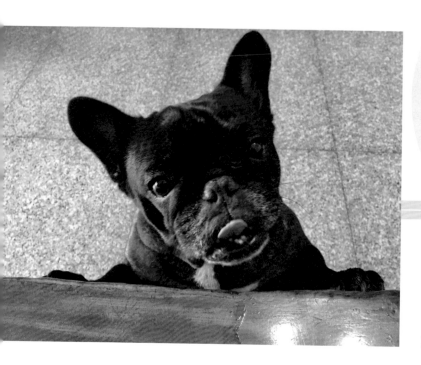

原因 REASON

捕捉一些寵物活動時的特寫，不僅可以增添畫面的動態感、同時也讓照片增加了活潑與可愛的形象。

為什麼圖 B 不是正確答案？

原因 REASON

照片中缺少了寵物活動時的動作特寫，雖然畫面看起來一樣可愛，但缺少了畫面的動態感，會使畫面較為單調。

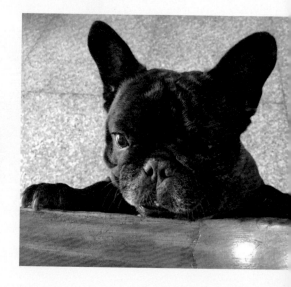

風景攝影

SCENERY PHOTOGRAPHY

　　外出旅遊的時候，看見美麗的風景，但當拿起手機拍攝時，卻發現怎麼拍都不滿意嗎？以下將會針對風景拍攝進行教學，用手機拍攝風景，將旅行中遇見的美麗景色，完整記錄下來。

Question

01

哪一張照片的亮度比較均勻？

TIP 注意照片中的明暗度差異。

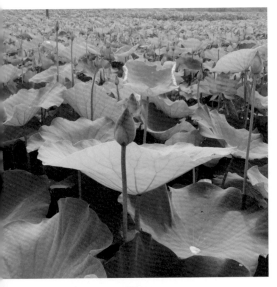

圖 A

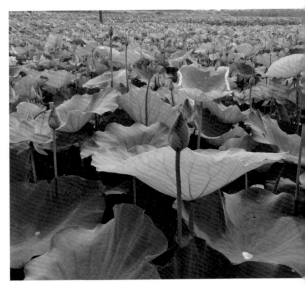

圖 B

01

正確答案為圖 B。

原因 REASON

在白天的太陽光線較充足，在拍攝時易因光比強烈，容易產生陰影，此時可開啟 HDR 的功能，能有效改善這個問題，在調整明暗度後，可使亮度均勻分布，視覺上看起來會較為平衡。

為什麼圖 A 不是正確答案？

原因 REASON

在光源過多的條件下，未開啟 HDR 功能拍攝出來的照片，就會因曝光沒有平均分配，造成亮的地方太亮，而下面暗的地方太暗，照片看起來較沈重，花卉也會比較沒有清新感。

02

哪一張照片充滿壯闊感？

TIP 注意照片中的畫面篇幅。

圖 A

圖 B

正確答案為圖 A。

原因 REASON

使用全景模式拍攝風景照，可以呈現出風景更寬廣的樣貌，但是若要上傳臉書等社群平台時，會產生局部圖片，須轉動手機才能看見全貌，拍攝者可以透過裁切，以接近 16：9 的比例呈現廣闊的風景照。

為什麼圖 B 不是正確答案？

原因 REASON

一般拍攝的尺寸，無法像全景模式拍出較寬的尺寸，所以若是要強調風景的壯闊，可以利用全景模式記錄，是很好用的工具。

03

哪一張照片的畫面較有層次感？

注意照片中的畫面層次感。

圖 A

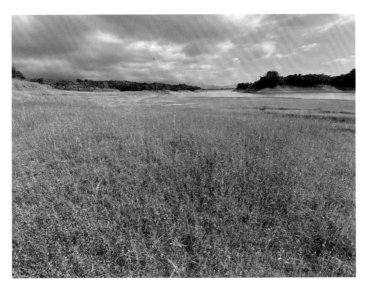

圖 B

03

正確答案為圖 A。

原因 REASON

在拍攝風景照時，可找出由高至低或由近至遠的各種構圖方法，以範例來說，從草地一路延伸到樹林、山、天空，帶出景色的壯闊感，使畫面更豐富、有層次。

為什麼圖 B 不是正確答案？

原因 REASON

在畫面的比例上，草地佔了照片的 2/3，遠方湖的缺口，上方的雲：湖底的綠草，這些構圖元素都可以充分運用，使畫面產生平衡感；再加上照片有些微傾斜，使整體看起來歪斜，若用三分構圖法，應可迎刃而解。

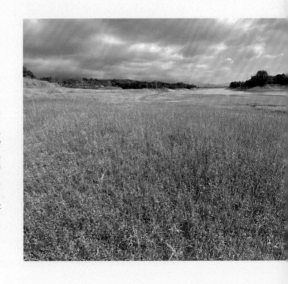

街景攝影

STREET VIEW PHOTOGRAPHY

　　隨時隨地走在馬路上，或是巷弄、騎樓內，拿起手機想要拍攝街景時，卻不知道要如何拍攝，才可以拍出好看的照片嗎？以下將會針對街景拍攝進行教學，用手機拍攝街景，將日常生活中遇到的一切，完整的記錄下來。

Question

01

哪一張照片有呈現街景的特色？

TIP 注意照片中的差異。

圖 A

圖 B

Answer

01　正確答案為圖 A。

原因 REASON

將街道上的特色拍出來，可以讓照片瞬間多了一些主題的感覺，同時也可以將特別的裝飾記錄下來，讓照片更有故事。

為什麼圖 B 不是正確答案？

原因 REASON

尋找有特色、值得拍攝的景物，還要有主題性，才可以凸顯街道上特別的地方。可能是剛裝修翻新的店家、或是只有在國慶日、聖誕節、情人節的時候，大街上才會出現的各種的擺設與裝飾，拍攝值得記錄下來的景物，會讓作品更有故事性。

130

02 哪一張照片充滿動態感？

TIP 注意照片中是否有出現人與車輛。

圖 A

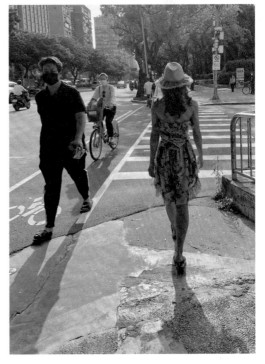

圖 B

02

正確答案為圖 B。

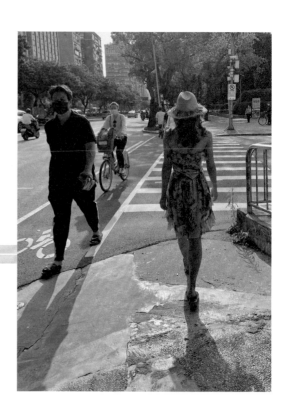

原因 REASON

將人物與車輛融入街景拍攝的一部
分，可以讓照片更自然，因在街道、
馬路上出現人、車輛是正常的事，當
這些動態的物件加入拍攝的構圖中，
會讓畫面看起來更自然、更有動態感。

為什麼圖 A 不是正確答案？

原因 REASON

在街景中，最常出現的就是人物與車子，
若是純粹拍攝街道，可能會造成畫面過於
單調，所以可以適時加入一些動態的物
件，會讓照片的呈現效果更加分。

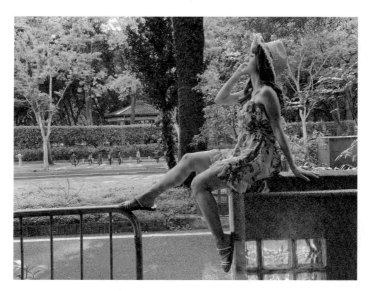

圖 A

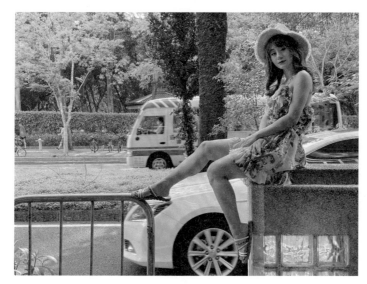

圖 B

03 正確答案為圖 A。

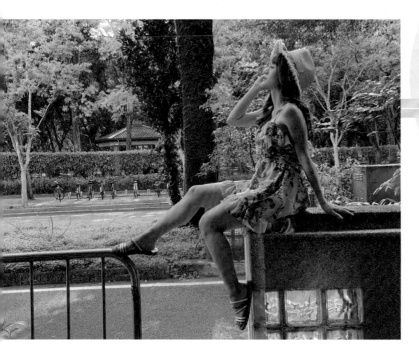

原因 REASON

使用連拍攝影模式，可以拍攝到人物行走的瞬間，與車輛的移動過程，可以捕捉到更多不一樣的視野，讓照片變得更有趣；如果不使用連拍，就必須等待比較好的時機拍攝。

為什麼圖 B 不是正確答案？

原因 REASON

拍攝街景時，最難拍攝的就是移動中的物體，例如人物行走與車輛移動的畫面，好不容易按下快門之後，卻得到一張模糊的照片，又或是人和車都已經不見了的情況，這個時候就可以運用連拍攝影的模式，快速拍下一系列的照片，之後再挑選照片即可。

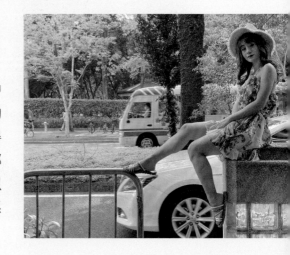

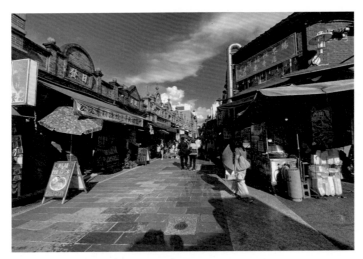

圖 A

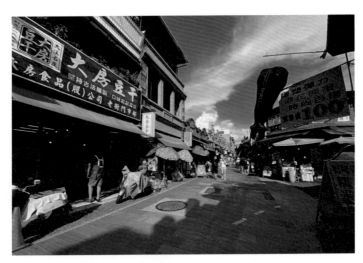

圖 B

04 正確答案為圖 A。

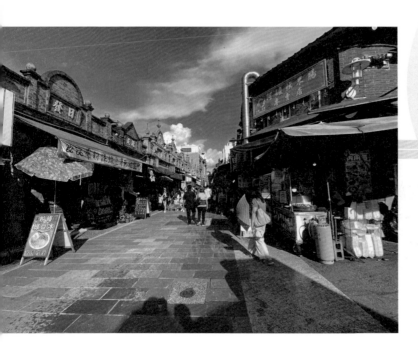

原因 **REASON**

假日的大溪老街,很難等到沒有人的完景,想要表現老街的特色,兩邊老房子入鏡,地上還有陰影當前景,豐富了照片中的元素。

為什麼圖 B 不是正確答案?

原因 **REASON**

照片中的景物雖然很豐富,有建築物、行人與廣告物件,陰影層與圖 A 相比並不遜色,但老街街景主題的特色卻因為廣角而無法彰顯。

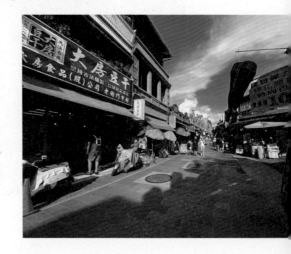

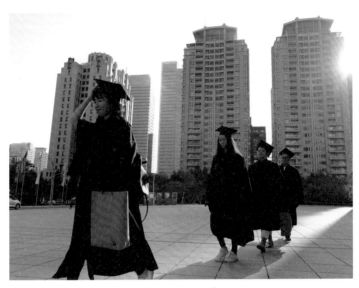

圖 A

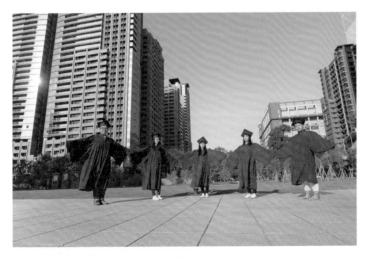

圖 B

05

正確答案為圖 B。

原因 REASON

在順光的角度下拍攝，可以更清楚的看見畫面細節，色彩也會較自然、真實。尤其是天空的部分，從順光的角度拍攝，可以呈現最原始、最藍的顏色，加上陰影部分較少，甚至落在拍攝主體後方，照片的明暗度對比也最小。

為什麼圖 A 不是正確答案？

原因 REASON

如果從逆光的位置拍攝，會發現陰影的部分變得非常清楚，拍攝主體變得較黑、不明顯，而且太陽光源在照片上的呈現也會過於刺眼，進而影響視覺感受。

夜景攝影

NIGHT PHOTOGRAPHY

　　晚上想要拍攝夜景、街上的景物或是人物時，發現手機上的畫面怎麼這麼暗，照片怎麼拍都覺得不好看嗎？以下將會針對夜景拍攝進行教學，用手機拍攝夜景，如何運用夜晚的光源、水中投射的倒影等拍攝手法，拍攝出絕美夜景。

Question

01 哪一張照片拍的比較成功？

TIP 注意照片是否清楚。

圖 A

圖 B

01 正確答案為圖 A。

畫面中的物件皆為清晰,沒有因晃動而產生模糊感。

為什麼圖 B 不是正確答案?

原因 REASON

在拍攝時,手機穩定是拍攝的基本功,而在拍攝夜景時,更是要將手機拿穩,建議使用雙手穩定手機,或是在拍攝現場找物體支撐,更保險的方式就是架設三腳架,避免按下快門時發生手震,導致畫面模糊。(註:也可以設定自拍計時器,讓手機自行按下快門,避免手震。)

因夜晚光源較少,當手機相機的進光量少,快門的速度就會變慢,此時手機相機的穩定度就會更為重要。

圖 A

圖 B

02

正確答案為圖 B。

拍攝夜景時，畫面容易太亮或是太暗，此時可使用調整亮度的功能，使拍攝出來的照片的亮度較剛好。

如範例中的大樓較為清晰，沒有因在夜晚拍攝而使細節變粗糙。

為什麼圖 A 不是正確答案？

原因 REASON

在拍攝夜景時，要先將畫面對焦與調整亮度後，再按下快門，才不會讓照片太亮或是太暗，看不清楚想要呈現的畫面。（註：Android 系統的亮度調整為調整曝光補償的數值。）

如範例中的大樓都看不太清楚，幾乎快與夜空融為一體。

哪一張照片的亮度比較均勻？

注意照片中的明暗度差異。

圖 A

圖 B

03

正確答案為圖 B。

原因 REASON

範例中的拍攝主體較亮，
光源平均。

進行夜景拍攝時，開啟
HDR 的功能，可使整體
畫面的亮度不變，但是會
將太亮的調暗，而暗的地
方調亮，讓照片的亮度看
起來更均勻，光線也較柔
和。（註：若手機有支援夜
拍模式，可以使用夜拍功能
進行拍攝。）

為什麼圖 A 不是正確答案？

原因 REASON

進行夜景拍攝時，若沒有開啟 HDR
的功能，在沒有光源處，呈現出的畫
面會非常暗，尤其在夜晚光線分布不
均勻的時候，容易造成某部分太亮，
某部分太暗，而透過 HDR 功能修飾，
可以讓照片的亮度更均勻。

04 哪一張照片的拍攝時機比較好？

TIP 注意照片中各元素的細節呈現。

圖 A

圖 B

04

正確答案為圖 A。

原因 REASON ────────────

所謂的夜景，也不一定是指很黑的照片。
如果可以選擇拍照的時間，可以選擇在日
落前去拍攝夜景，是更好的拍攝時機，不
僅會讓照片得到不一樣的感覺，還可以看
見更多的細節，以及捕捉到日落的光線，
別有一番趣味。

在夜晚拍攝時，可運用大樓的燈、水中倒
影製造出不同的氛圍，而這些畫面都須等
待時機，才可捕捉到有趣，或別有一番風
味的照片。（註：入夜前與入夜後會產生不
同的色彩，入夜後的萬家燈火與還沒全暗的
天空並列，為拍攝的最佳時機。）

為什麼圖 B 不是正確答案？

原因 REASON

在範例中雖然有大樓的倒影，但可能因夜未
深，所以天空仍太亮，大樓的燈未開啟，而
使照片中的對比無法完整呈現，須等天黑後
再進行拍攝，並建議使用腳架維持手機的穩
定度，以免畫面模糊。

05

哪一張照片看起來效果比較好？

TIP 注意照片中的光線差異。

圖 A

圖 B

05

正確答案為圖 B。

原因 REASON

夜景中有時也會拍攝人像，在夜景空間中，很容易碰到逆光的情形，這時，人的位置盡量選擇明亮處，才能拍出主題明亮的照片來。以這張圖為例子，選擇在路燈旁，人臉的光線比後面的旋轉木馬亮，ISO 值相機自動提高到400，就可以拍出成功的夜景人像。

為什麼圖 A 不是正確答案？

原因 REASON

拍攝夜景人像，主要是光線的選擇，人的位置選定，週遭的光線分布，都會影響測光。圖中旋轉木馬亮度很高，相機自動測光為逆光，這時，人站的位置如果有房子的光線、路燈的光線都可以充分運用。如果沒有，手機的 LED 燈也可以充數，把上半身打亮即可。

另外選擇使用專業模式，或手動測光，測到臉部的光線再拍照，只是，主體如果光線太暗，容易拍出畫質不佳的照片來。

旅遊攝影

TRAVEL PHOTOGRAPHY

　　無論工作、家庭、日常生活或者旅行，拍照已經是不可或缺的一部分，但要如何拍才能將活動、講座、旅行完整記錄下來，以下將介紹如何在旅遊中拍團體照、活動照，可作為先前的攝影技巧的總合練習，讓值得記錄的時光，精彩的旅行，留下美好的回憶。

Question
01

哪一張照片較能感受到要旅遊的歡樂感？

TIP 哪張照片與鏡頭有互動感。

圖 A

圖 B

01

正確答案為圖 A。

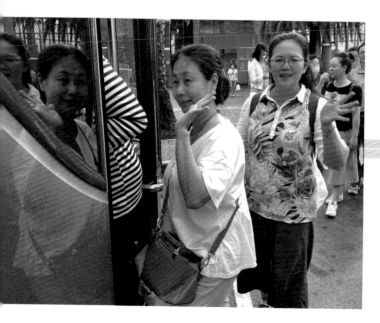

原因　REASON

旅行啟程時，記錄活動的人難免上車就開始拍，與其默默的拍照，不如與大家互動一下，請大家向鏡頭打個招呼，可以熱絡一下，也可以讓照片鮮活起來。

為什麼圖 B 不是正確答案？

原因　REASON

攝影者單純攝影，並沒有跟一起旅行的人互動，拍攝結果可能會是一張低頭、閉眼睛、看不到人臉的照片。如果可以跟大家說明，現在在為大家記錄旅行的點點滴滴，將可以拍出一張生動活潑，又具有留存價值的照片。

02

哪一張取景時機比較剛好？

TIP 哪張照片成員的臉孔都有完整出現。

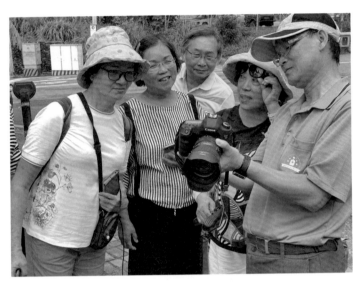

圖 A

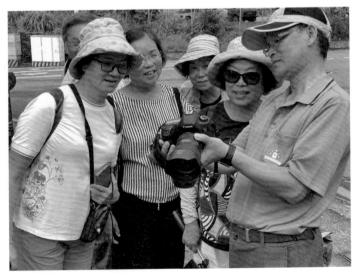

圖 B

02 正確答案為圖 A。

原因 REASON

旅行出遊，大家關心彼此的拍攝動態，希望觀摩別人的作品，或者關心自己被拍的美不美，於是用相機螢幕秀出照片時，往往吸引同遊朋友的關注圍觀，五個人剛好配置在適當位置，人與人之間沒有重疊，認真討論交流的神情，可以當作攝影時的參考。

為什麼圖 B 不是正確答案？

原因 REASON

大家在觀賞旅行所拍的照片時，剛好有一個人經過，但只有露出一個眼睛與半邊臉，左二與左三兩人的眼睛與臉頰也被其他人阻擋，如果能夠稍等，或多拍幾張，就可以拍到圖 A 的效果。

03

哪一張照片光線的運用比較好？

TIP 注意照片中，哪張受光較平均。

圖 A

圖 B

03 正確答案為圖 A。

當旅行即將啟程；或在行駛中，帶團導遊、團長宣布今天的旅程，或讓大家交換今天的旅遊心得，並告訴大家下個景點的概況。我們也希望在遊覽車中，把車上動態記錄下來，由於人與遊覽車的高度相差不多，往往上半身不受光，因此可以請司機把行李架上的燈光打開，可在遊覽車內形成明亮而均勻的光線。

為什麼圖 B 不是正確答案？

原因 REASON

遊覽車內受光不均勻，對手機或者相機攝影來說都可能拍出頭部光線較暗的狀況，如果點擊臉部調整光線，窗邊的人物將會過曝，也將因為暗部測光，ISO 提高，解析度變差；或因快門變慢，進而拍出晃動的照片。

04 哪一張拍攝成果是成功的？

TIP 哪張照片主題較明顯。

圖 A

圖 B

04

正確答案是圖 B。

每到一個風景點,都希望記錄下走過的足跡,因此拍照合照,同時拍下地標,是很重要也是很具有意義的事。風和日麗中戴著帽子在所難免,但是臉部會與環境光線產生落差,尤其擁有強烈光線的天空,曝光值會與臉部反差過大,使用近距離攝影,除了減少環境光進入,也可以讓臉部曝光值正確,以及兼顧地標且正確曝光的拍攝下來。

為什麼 A 不是正確答案?

原因 REASON

廣角或大範圍的攝影,雖然可以記錄旅行中很多元素,但太亮的天空,會形成過曝的現象,戴帽子的狀況也可能會讓臉部過暗。

當然如果臉不過暗,可以在拍攝後透過手機修圖軟體,把陰影部位修亮。

05

哪一張照片趣味性比較高？

TIP 須注意哪張照片互動感較足。

圖 A

圖 B

05

正確答案是圖 B。

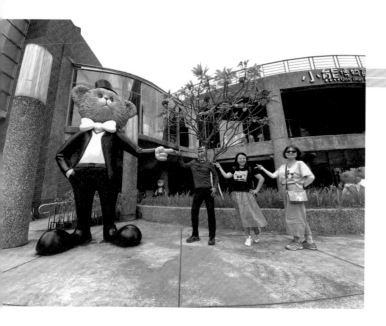

原因 REASON

小熊博物館的一隻站著的
熊，吸引了大家的目光，小
熊的左手指示著入口，幾個
人要跟小熊合影，於是舉起
右手與小熊對指，巧妙的對
稱式構圖，呼應了小熊的動
作，一位男士還把頭巾矇在
頭上，形成了合照中有趣的
畫面。

為什麼 A 不是正確答案？

原因 REASON

雖然大家笑得很開心，拍攝者使用自
拍棒拍攝，但是背景中的地標並沒有
適當的表現出來，也沒有特殊之處，
只是單純的合影。

哪一張照片構圖比較好？

TIP 哪張照片較有層次感。

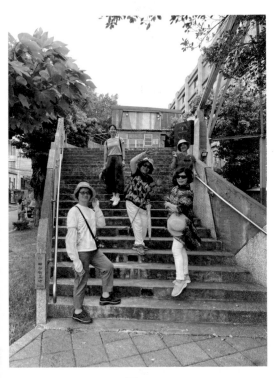

圖 A

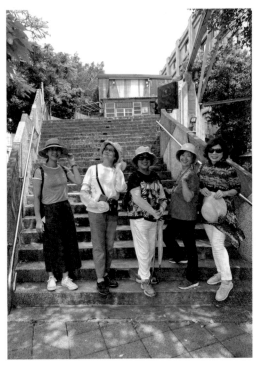

圖 B

06

正確答案為圖 A。

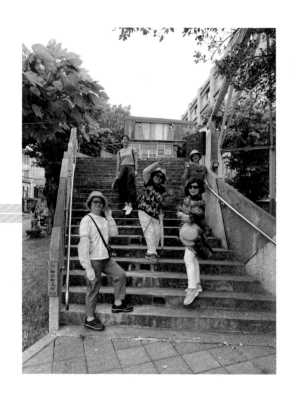

階梯式的拍攝方式，背景有一間文創小屋「姆莎樹工坊」，五個遊客以階梯分散式各站一階的方式拍攝，地景、小小的一片招牌入鏡，皆表現了階梯的層次感，可以當做攝影的參考。

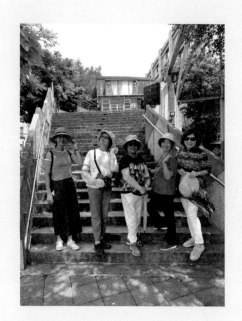

為什麼圖 B 不是正確答案？

一般人的攝影安排，排排站、前排三位，後排二位，都是很適當的的安排，但在這個場景中，缺乏變化，也喪失了階梯特色，較為可惜。

07 哪一張大合照拍攝結果是成功的？

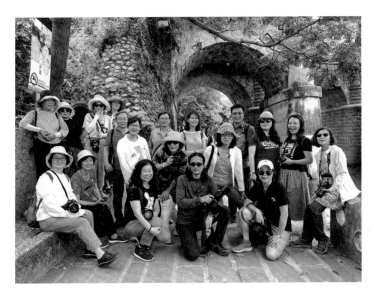

圖 A

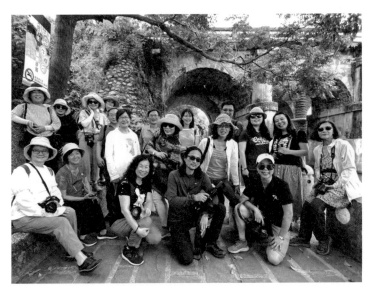

圖 B

正確答案是 A。

原因 REASON ─────────────

大合照的重點是全部的人都
要入鏡，每一個人的臉不要被
前一排擋住，使用橫幅構圖涵
蓋的範圍比較大，適合用來拍
團體照；直幅構圖則受到寬幅
的限制，盡量不要使用。拍攝
時也盡量不要使用數位變焦，
因為多人的團體照，每個人在
照片中佔的比例很小，人臉的
清晰度不會很理想，使用數位
變焦會大大的降低解析度。

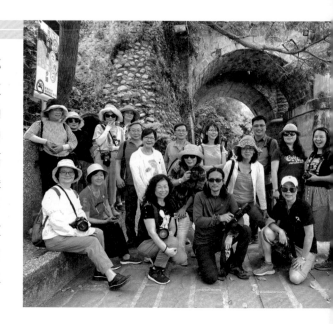

為什麼 B 不是正確答案？

原因 REASON

這張照片中，雖然所有人都入
鏡，但是有部分人的臉部被遮
擋，兩側的人也被切到、臉部
變形。因手機鏡頭大多是廣角
鏡頭，當團體照太接近照片邊
緣、或拍到滿版，會使身體與
臉產生變形，尤其稍為肥胖的
人，看起來會更胖，須盡量避
免。

CHAPTER

04

附録

Appendix

使用內建功能進行
後製修圖

USE BUILT-IN FUNCTIONS FOR POST-PRODUCTION RETOUCHING

　　當拍攝出來的照片效果不如預期，或是想要讓照片呈現不同風格，可以透過內建的功能，進行後製與修圖的環節。以下分別介紹如何調整照片的光線、顏色、濾鏡、角度與照片比例，將照片呈現的更有層次感。（註：以 iPhone 內建功能為範例。）

■ SECTION **01**
調整照片光線與顏色

① 調整光線

　　有「曝光」、「增豔」、「亮部」、「陰影」、「對比」、「亮度」、「黑點」等功能可以選擇。（註：也可以點選「自動」，讓手機自動調整照片的光線與顏色。）

◎ 曝光

　　調整照片的畫面亮度。

 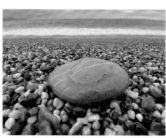 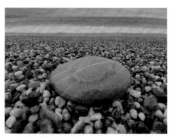

増加曝光。　　　　　　　　原圖。　　　　　　　　減少曝光。

◎ 增豔

將照片中拍太暗的地方調亮，並且將明亮的部分呈現的更清楚。

增加增豔。　　　　　　　原圖。　　　　　　　減少增豔。

◎ 亮部

純粹調整照片中明亮的地方，以增加或減少亮部的方式，將照片調整成更暗或更亮。

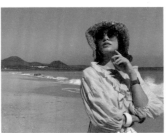
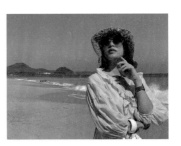

增加亮部。　　　　　　　原圖。　　　　　　　減少亮部。

◎ 陰影

純粹調整照片中陰暗的地方，以增加或減少陰影的方式，將照片調整成更暗或更亮。

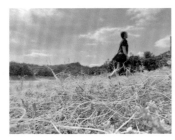
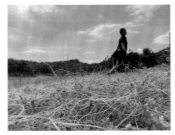
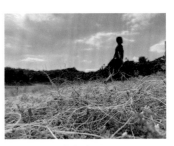

增加陰影。　　　　　　　原圖。　　　　　　　減少陰影。

◎ 對比

可調整照片中明亮與陰暗的比例差異，運用增加或減少對比，使照片上明暗的差異可以很明顯的分辨出來。

增加對比。　　　　　　　　原圖。　　　　　　　　減少對比。

◎ 亮度

若照片本身較暗或太亮，可運用增加或減少亮度的方法，調整照片的亮度。

增加亮度。　　　　　　　　原圖。　　　　　　　　減少亮度。

◎ 黑點

主要為將陰暗的地方明顯增黑，使照片呈現另一種風格。

增加黑點。　　　　　　　　原圖。　　　　　　　　減少黑點。

② 調整顏色

有「飽和度」、「色溫」、「色調」等功能可以選擇。（註：也可以點選「自動」，讓手機自動調整照片的光線與顏色。）

◎ 飽和度

運用增加或減少飽和度，調整照片整體顏色的鮮豔程度。

増加飽和度。　　　　　　　原圖。　　　　　　　減少飽和度。

◎ 色溫、色調

選擇將照片調整成暖色調或是冷色調，可呈現出不同的感覺。

暖色調。　　　　　原圖。　　　　　冷色調。

調整照片濾鏡

　　有「鮮豔」、「戲劇」、「黑色」、「銀色調」、「復古」等濾鏡可以選擇，
依據個人喜好，套用不同的濾鏡效果。

① 鮮豔濾鏡

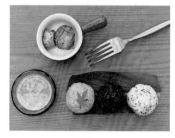 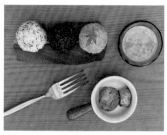 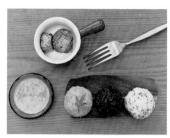

　　　暖色。　　　　　　　　　　原圖。　　　　　　　　　　冷色。

② 戲劇濾鏡

　　　暖色。　　　　　　　　　　原圖。　　　　　　　　　　冷色。

③ 黑白濾鏡

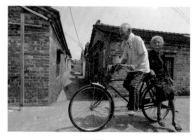 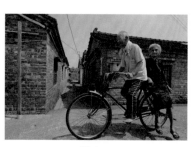

　　　　　原圖。　　　　　　　　　　　　黑白。

④ 銀色調濾鏡

原圖。　　　　　　　　　　　　　　　銀色調。

⑤ 復古濾鏡

原圖。　　　　　　　　復古。

　　各種手機具有不同的修圖選項，內建修圖軟體雖然選項名稱不同，但具有類似的功能，使用者可藉由實際套用濾鏡，直接感受該濾鏡套用後是否為自己想要的感覺。

調整照片角度與比例

　　有「旋轉」、「校正」、「直向」、「橫向」、「調整照片比例」等功能可以使用。

① 旋轉

提供水平翻轉以及 90
度旋轉，可使用此功
能來調整照片的角度。

水平翻轉。　　　　　　　　　90 度旋轉。

② 校正

提供左、右兩側的傾倒功能，可使用此功能來調
整照片的歪斜度，也可以稱為水平調整。

在開啟校正後，手機編輯軟體會自動調整水平，
如下方範例圖，如果校正結果不如預期，可以點
選重置，重新調整個人喜好的角度。

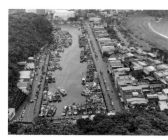
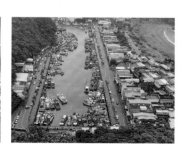

左側傾倒。　　　　　　　右側傾倒。　　　　　　範例圖。

③ **直向**

提供上、下兩側的傾斜功能，可使用此功能來調整照片的傾斜度。

上側傾斜。

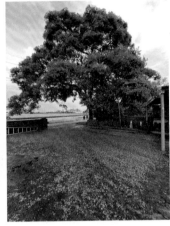
原圖。

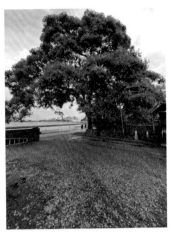
下側傾斜。

④ **橫向**

提供左、右兩側的傾斜功能，可使用此功能來調整照片的傾斜度。

左側傾斜。

右側傾斜。

透過橫向調整，圖中我們可以看見臉型也產生些微改變，原因在於手機鏡頭通常是廣角鏡，當人物在左、右兩側時，人身、臉部都可能產生變形，可透過「橫向」進行調整。

⑤ **照片比例**

提供調整尺寸大小的功能，裁剪成需要的比例。

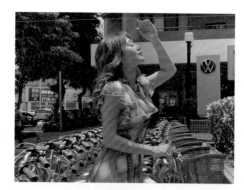

原圖。

選擇「裁切大小」的畫面截圖。

裁切後照片。

使用 App 進行後製修圖

USE APP FOR POST-PRODUCTION RETOUCHING

　　除了手機內建修圖軟體後製外，也可運用 App 進行修圖，以下介紹五款常見後製修圖 App，並簡單說明 App 的功用。若是想要體驗更多不同的功能，讓照片成像更有層次感，或呈現不同風格，可以視個人需求選擇，再下載 App 來使用，使照片呈現方式更加多采多姿。（註：五款 App 皆可免費下載使用。）

　　另須注意的是，修圖對圖片是一種破壞，有些為不可逆的，修圖一次就是對圖片的一次損壞。

SECTION 01

Adobe Lightroom

　　可以用來調整照片的光線、白平衡與顏色，還有多種效果、細節、光學相關與裁切的功能可以運用，若是不想花時間手動調整，可以點選預設集中的濾鏡或是自動調整的功能，套用後再做細微的調整即可。特別的是，若是有畫面四周變形的問題，可以透過「鏡頭校正」的功能解決。（註：有些功能需要額外付費才能使用。）

　　在拍照功能內，有自動模式、專業模式與 HDR 模式，可以依照個人需求選擇，另外，原本在 iPhone 在內建功能中，無法使用的白平衡、曝光補償、快門速度、感光度與手動對焦，都可以透過這款 App 達成。

APP 內部分功能截圖。

Foodie

　　最大特色就是擁有為各種不同的食物主題所設計的濾鏡，可依照拍攝主題去選擇適合的樣式來套用，也可調整基本的光線與顏色等。另外，有一個特別的功能是「灰塵特效」，可依照個人需求套用。

　　拍攝照片時，可以選擇照片的尺寸，雖然無法使用專業模式的功能，不過若是要拍攝人物，可將效果的選項打開，就能調整臉部的細節。若是使用俯拍的視角拍攝，將相機移動到水平位置後，畫面會出現「正俯視圖」的字樣，是相當貼心的設計。

APP 內部分功能截圖。

PhotoGrid

　　最大特色就是可以將多張照片組合，還有各種類型的模板供選擇，另外，還可以調整照片比例、設定邊框、新增裝飾、景深、文字、塗鴉、馬賽克及浮水印。雖然光線與顏色調整的功能數較少，不過這款 App 呈現了許多不同的功能，可以視情況使用。（註：有些功能需要額外付費才能使用。）

◀ APP 內部分功能截圖。

VSCO

　　除了有多款的濾鏡效果可以選擇，還可以在選擇濾鏡後，將色彩數值做微調。基本的曝光、對比、飽和度、色調、白平衡等功能，都可依照個人需求調整。在網路上，還有提供不同色系的數值設定教學，若有興趣可以自行上網搜尋。（註：有些功能需要額外付費才能使用。）

　　在拍照功能內，原本在 iPhone 在內建功能中，無法使用的白平衡、快門速度、感光度，都可以透過這款 App 達成。

◀ APP 內部分功能截圖。

Snapseed

不僅有多款濾鏡的樣式可以選擇，在後製修圖的操作介面上，也是較豐富、整齊的一款 App。

工具中「影像微調」的功能，可以調整照片最基本的亮度、對比、飽和度、色溫等設定，另外還有白平衡、裁切、旋轉、文字、邊框等多種功能可以選擇。

其中最特別的是「局部修飾」的功能，可以針對特定地方，進行亮度、對比、飽和度等調整，使用者可依照片成像，任意選擇想要凸顯的重點。（註：由於工具選擇性較多，不統一說明，僅列出較特別的部分，有興趣可自行下載研究。）

在 App 內，點選詳細資料後，可以清楚查看照片的資料，能夠了解光圈與感光度的數值。（註：Android 系統內建查看詳細資料功能，iOS 用戶須透過 App 進行查看。）

影像微調	強化細節	曲線	白平衡
裁剪	旋轉	視角	擴增
局部	筆刷	修復	HDR 圖像
魅力光暈	色調對比	戲劇效果	復古
粗粒膠片	懷舊	雜質	黑白
黑白電影	肖像	頭臉面向	鏡頭模糊

樣式	工具	匯出

APP 內部分功能截圖。

相同照片使用 App 編輯後的比較

上述介紹的五款修圖後製 App，每款都有各自特別的地方，使用者可實際使用後，找出哪一款是自己喜歡用、適合用、且使用上較為上手的。（註：這五款僅為後製修圖 App 的一小部分，可以自行選擇額外的 App 使用。）

以下是以相同的照片，在五款 App 中設定相同的功能做調整，且調整的數值也相同，主要是比較使用各個 App 後製修圖的效果。需要注意的是，由於調整的功能數量較少，操作也較簡單，以下範例僅能當成參考，還是要實際操作與研究，才可以將照片更完美的呈現。（註：統一調整的功能為亮度 +20、對比 -5 與銳化 +10。）

① Adobe Lightroom

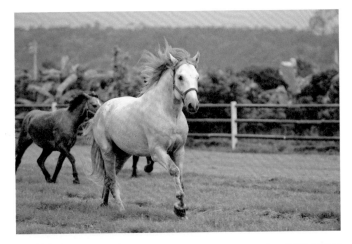

② Foodie

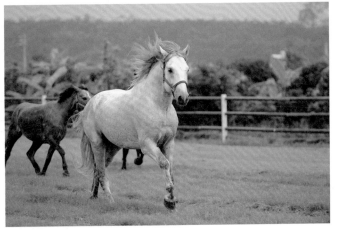

③ PhotoGrid

④ VSCO（註：由於亮
度的數值區間與其
他款 App 不相同，
先將數值調成 +2，
再視情況做調整。）

⑤ Snapseed

手機攝影配件介紹

MOBILE PHONE PHOTOGRAPHY ACCESSORIES

003

本章節將介紹一些在拍攝照片時，可以輔助運用的配件，可視個人需求進行購買。

■ SECTION **01**

腳架

將手機安裝在腳架上，在拍攝照片時，可以避免因手震而造成的畫面模糊，或是當拍攝主體需要移動角度時，手機的畫面視角也不會因為調整而有所變動。更方便的是，當沒有人協助時，可以一個人獨立完成拍攝的工作，也可以自行調整光線位置。（註：為避免手震，還可以運用耳機遙控操作或是開啟自拍計時器的功能。）

001 三腳架
COULMN

使用三腳架可以增加穩定度，避免手震，讓固定在腳架上的手機不易墜落與晃動，可以拍出更清楚的照片。

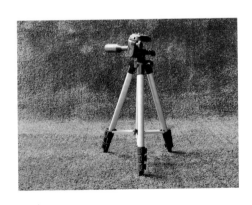

$\underset{\text{COULMN}}{002}$ 八爪章魚三腳架

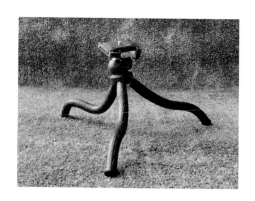

　　最主要特色是可以纏繞固定在各式各樣的物體上,在使用上便利度較高,可以拍出比一般腳架更多、更不一樣的視角。

$\underset{\text{COULMN}}{003}$ 迷你腳架

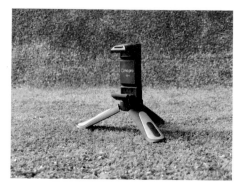

　　桌上型腳架,特色是體積小、輕便且方便外出攜帶。

■ SECTION **02**

┃ 自拍棒

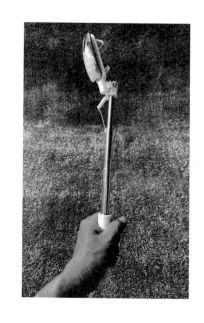

　　將手機安裝在自拍棒上,拍攝照片時,因為能自行調整伸縮的長短,手機能夠拍攝的範圍更廣,可以使用更多元的構圖角度,適合人多需要合照時使用,或是用來拍攝寬廣的風景。(註:有些廠商會將自拍棒與腳架的功能結合,購買時需要多加留意。)

$\underset{\text{COULMN}}{001}$ 線控自拍棒

　　線控的主要特色是不用外接電源,插入電源孔或音源鍵後即可使用,體積輕巧輕便,方便外出攜帶與收納。

藍芽遙控自拍棒

　　藍芽遙控的主要特色是只要處在
可感應範圍內，只要按下按鍵即可拍
照，體積輕巧輕便，方便外出攜帶與
收納。

■ SECTION **03**
外接鏡頭

　　將外接鏡頭安裝在手機鏡頭上，可以拍出原本無法呈現的畫面，由於手機
相機大多是屬於數位變焦，在放大畫面時會使照片的畫質變差，選擇外接鏡頭，
不僅可以降低照片畫質變差的風險，還可以拍出更多元的作品，如：「廣角鏡
頭」的擴大視野範圍效果、「微距鏡頭」的近距離效果、「魚眼鏡頭」的透視
與變形效果、「增距鏡頭」的放大效果以及可拍攝遠處物件的「望遠鏡頭」。
（註：有些廠商會將多款鏡頭功能結合，購買時需要多加留意。）

廣角鏡頭

　　倍數愈低的廣角鏡頭，能拍攝到的畫面就愈多、愈寬廣，很適合拍攝團體
照使用，或是想要拍攝廣闊的風景照時，廣角鏡頭是很不錯的選擇。（註：需
要注意的是，廣角鏡頭容易發生畫面四周變形的情況，使用時須多加留意。）

魚眼鏡頭

　　利用凸面鏡呈現出變形效果，在照片中，會特別將中央的物件放大，形成非常有趣的照片，不管是拍人物或是寵物，都相當適合使用魚眼鏡頭。

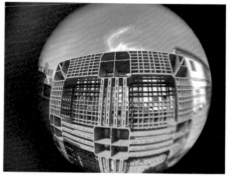

微距鏡頭

　　用於近距離拍攝，適合拍攝較小物件，或是呈現物件細節的時候可使用。

<u>004</u>
COULMN 望遠鏡頭

　　可以手動調整焦距，使用時可以夾在手機上使用，也可以單獨當成望遠鏡使用，觀賞球賽、演唱會，或是拍攝遠處的鳥類與動物時，都適合使用望遠鏡頭捕捉畫面。

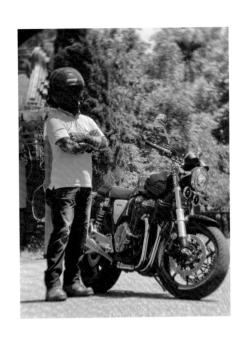

■ SECTION **04**
市售手機攝影燈

　　當光線不足時，需要人工光源輔助，以下介紹幾種較常用的類型。（註：使用方法可參考 P.30。）

LED 長條攝影燈。

LED 直播環形燈。

常見問題 Q&A

● ● ● ● ●

Q1 現在用手機就可以拍照了，還需要購買相機嗎？

現在手機攝影的功能愈來愈強大，就算手邊沒有相機，還是能透過手機拍出不錯的照片，不過，是否需要另外購買相機，可以問問自己是不是真的很喜歡攝影，想要專研攝影的細節。

若只是日常的隨手拍攝，使用手機拍照就很足夠了，只要搞懂基本的攝影功能，就可以拍出不錯的照片。若是想要追求高畫質的照片，或想要體驗更專業的攝影方式，想要拍出更不一樣的照片，就可以選擇購買相機，至於要選擇哪一種相機，可依照個人喜好做選擇。

Q2 在購買手機的時候，選擇鏡頭畫素愈高，代表畫質愈好嗎？

很多人有手機的鏡頭畫素愈高，照片的畫質愈好的迷思，其實，畫素高只是代表照片的解析度高，畫素只是用來表示手機鏡頭可以拍攝的尺寸大小，而不是決定照片畫質的重要角色。

決定照片畫質的因素有很多，其中最主要的就是感光元件（在手機零件中稱為感應器）的大小。照片畫質的好與壞與感應器的大小有很大關係，不過由於手機有體積與方便性的限制，所以在感應器的設計上也不能做的太大，若是要追求高畫質的照片，還是需要使用相機來拍攝。（註：畫素、解析度、畫質的詳細說明請參考 P.35。）

Q3 發現手機的鏡頭髒髒的，該如何做清潔與保養？

現代人使用手機的頻率非常高，若不小心沾到汙漬或是灰塵，使鏡頭變髒，可能會使拍出來的照片模糊、有奇怪的斑點或是降低照片拍攝品質。

而在清潔手機鏡頭時，記得不要直接用手指頭擦拭，會殘留指紋與手汗，愈擦愈不乾淨，可以使用眼鏡布擦拭，或是購買專門清潔鏡頭的用具。

需要注意的是，有一些手機的鏡頭設計較凸，需要購買厚度較高的保護殼或保護套，避免刮傷鏡頭，在平時也要避免和其他硬質物品一起擺放，防止鏡頭被刮傷。

市售有三合一組合，包含拭鏡布、吹球、拭鏡筆（如圖1），手機用拭鏡筆與相機不同，因為手機鏡頭很迷你，相對活性碳拭鏡頭比較小（如圖2），使用時先使用刷頭清潔灰塵，再用拭鏡筆擦拭，記得使用拭鏡筆之前，先在拭鏡筆蓋內轉一轉，因蓋子內有活性碳。

（圖1）

（圖2）

Q4　市售很多手機搭配鏡頭或配件，如何選購？

市面上有很多手機鏡頭與配件，有套組、有單件，價格落差在三四倍之多，如何選購確實令人眼花撩亂，如何買或要不要買，千萬不要被廣告迷昏了頭，收到臉書的廣告，似乎效果很吸引人，就下單滿足自己的購買慾望。

會建議，買或不買，優先思考實用性，如果用得上就安心的買下去。至於如何選購，可考量幾個因素：

① **價格**

便宜沒好貨，市售有許多便宜的鏡頭套組，有些鏡頭鏡片品質堪慮，如果要拍出好效果，鏡片的優劣是關鍵，基本上過度便宜的產品，鏡片有比較大的機會比較差，值得三思。

② **實用性**

網路上有許多十二合一、十合一、八合一套組鏡頭與濾鏡,例如廣角鏡、偏光鏡、漸層鏡、星光鏡、柔光鏡、萬花筒鏡、流水鏡等,讓人看了眼花撩亂,有些確實實用,部分則是純粹好玩的鏡片、鏡頭,是不是實用?可在購買前先考慮自己需求是什麼,再下單購買。

③ **適用性**

不同的手機鏡頭,位置、鏡頭大小、手機厚薄、保護套形式,都會影響鏡頭的套用,使用外接鏡頭時,拆下保護套,可以讓鏡頭夾密合度比較好(如圖3)。而採購鏡頭時也要看看鏡頭夾,結構上有鏡頭夾「墊片」的(如圖4),密合度比較好。如果商品有寫是用什麼品牌手機,更能買到適合自己使用手機的外接鏡頭、鏡片。

④ **涵蓋性**

每一個品牌手機與每一個廠牌的鏡頭口徑不一,購買時要比較看看鏡頭接座端鏡片大小(如圖5、圖6),如果鏡頭接座口徑太小,有可能產生照片暗角(如圖7)。

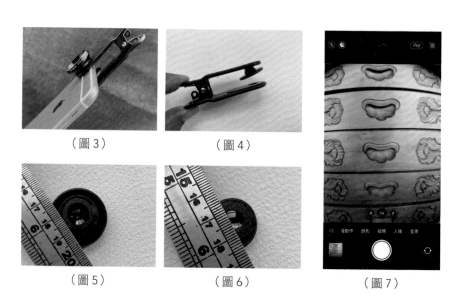

（圖3）　　　（圖4）

（圖5）　　　（圖6）　　　（圖7）

Q5 手機照片可以洗成照片嗎？

手機照片可以洗成照片，各式手機拍攝檔案大小介於 3 ～ 5MB，洗成 4×6、8×10、10×12、12×16 都沒問題，前提是一張曝光正確的照片。但是洗得愈大，照片瑕疵看得愈明顯，例如解析度不佳、照片雜訊或顆粒一覽無遺，但手機照片洗出來後，看起來不如相機拍的照片的立體程度，這是正常的情況。

在團體照（如圖 8）中，因為裡面的人與元素很多，又是廣角所拍攝，即便 ISO 已經降到 20，但是解析度仍然有限，我們一比一看照片就可以知道解析度、銳利度都沒有辦法與高階相機相比。

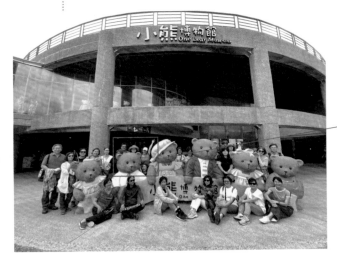

（圖 8）

Q6 每次使用手機拍攝到一張非常滿意的照片，上傳臉書或其他網路平台後，大家都讚譽有嘉，但是自己從電腦看之後，落差很大，請問為什麼？

許多人都有這樣的經驗，手機隨便拍隨便漂亮，上傳臉書也很棒，但是回到家使用電腦看照片，落差很大。

其實，如果用手機看別人的作品也會有很好的效果。因為現在手機都有高效能的顯示器、HDR 顯示、高像素及高解析度，進步的技術讓我們看到更好畫質的照片，也可以說，我們所看到的照片都經過手機優化過的。

再者，無論從手機或電腦上傳照片、影片，都會經過壓縮再上傳，以一張 4MB 的照片上傳臉書後，下載剩下 100KB ～ 200KB 不等的照片，甚至更低，所以使用電腦看照片解析度的落差就會一覽無遺。

Q7 我喜歡黑白照片，是在拍照時設定黑白，還是拍攝彩色再改成黑白比較好呢？

拍攝彩色利用手機內建修圖軟體改成黑白，或者直接使用黑白模式拍攝黑白作品，兩種方式都可以。

以蘋果手機來說，使用黑白模式直接拍攝，打開拍攝照片，仍然可以恢復成彩色，也就是說，手機拍攝照片，其實它是使用彩色模式運作與記錄，所以使用黑白模式拍照，或使用彩色模式拍照再改為黑白，都是可以運用的方式。

Q8 照片的光圈、快門、感光度，要怎麼看到這些資訊呢？

有時我們會希望看照片資訊，來修正自己的拍攝習慣，使照片更完美，而看照片資訊可以從三個地方查找：

① 部分手機照片有資訊頁，可以直接從手機看照片資訊。

② 可以使用電腦，打開資料夾之後，選取照片→按右鍵→選詳細資料，可以看到攝影時間、相機型號、光圈、曝光時間、ISO、焦距、等效焦距、影像像素等（如圖 9）。

③ 可以透過看圖軟體，例如 ACD SEE，打開檔案後，可以看到攝影時間、相機型號、光圈、曝光時間、ISO、焦距、等效焦距、影像像素、手機設定以及 GPS 等資訊。

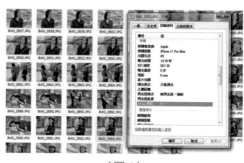

（圖 9）

Q9 每次拍照，都感覺照片歪歪的，怎麼辦？

拍照歪斜，很多人都有這樣的經驗，如何修正，提供幾個方法：

① 改變拍照習慣，透過水平練習可以改善攝影的結果，手機內有格線功能，也可輔助水平練習（如圖10）。

② 如果已經拍好的照片需要修正水平，可以透過手機內建編輯軟體，使用校正水平功能，修正照片的角度。

‹設定	相機	
保留設定		›
格線		⬤
掃描行動條碼		◯
錄影	1080p/30 fps	›
錄製慢動作	1080p/240 fps	›
錄製立體聲		◯
格式		›
構圖		
跟景窗外擷取照片		

（圖10）

Q10 手機照片號稱 4：3，與相機比例一樣，但看起來不同，如果要改變照片比例，該如何操作。

不同年代，不同底片或感應器有不同的比例，例如：傳統 135 底片比例是 3：2，全片幅相機大部分會設定在 3：2，而手機也號稱 4：3 比例，但在實務上，設定 4：3 與上述兩種相機拍攝結果不同，如右列比較圖。

如果覺得手機拍照的照片比較正方，可以透過手機內建的編輯軟體，切割到比較接近底片或數位相機的比例，甚至自由切割為自己喜歡的比例，但建議大家，可比照數位相機的照片比例，因已達到黃金比例了。

手機拍攝。

數位相機拍攝。

底片相機拍攝。

手機攝影 必學BOOK

用OX帶你學會拍人物、食物、
風景等情境照片

書　　名	手機攝影必學 BOOK： 用 OX 帶你學會拍人物、食物、 風景等情境照片
作　　者	魏三峰
攝影協力	洪景晃、何桐鈞、周淑貞
其他協力	陳奕融（造型）、黃世澤（校稿）
發 行 人	程顯灝
總 企 劃	盧美娜
主　　編	譽緻國際美學企業社・莊旻嬑
美　　編	譽緻國際美學企業社・羅光宇
藝文空間	三友藝文複合空間
地　　址	106 台北市安和路 2 段 213 號 9 樓
電　　話	（02）2377-1163
發 行 部	侯莉莉
出 版 者	四塊玉文創有限公司
總 代 理	三友圖書有限公司
地　　址	106 台北市安和路 2 段 213 號 9 樓
電　　話	（02）2377-1163
傳　　真	（02）2377-1213
E - m a i l	service @sanyau.com.tw
郵政劃撥	05844889 三友圖書有限公司
總 經 銷	大和書報圖書股份有限公司
地　　址	新北市新莊區五工五路 2 號
電　　話	（02）8990-2588
傳　　真	（02）2299-7900

初版　2020 年 8 月
再版　2024 年 8 月二版三刷
定價　新臺幣 398 元
ISBN　978-986-5510-23-7（平裝）

國家圖書館出版品預行編目（CIP）資料

手機攝影必學BOOK：用OX帶你學會拍人物、
食物、風景等情境照片 / 魏三峰作. -- 初版. -- 臺
北市：四塊玉文創, 2020.08
　　面；　公分
　　ISBN 978-986-5510-23-7(平裝)

1.攝影技術 2.數位攝影 3.行動電話

952　　　　　　　　　　　　109006738

三友官網

三友 Line@